U0138418

關懷本土系列 **❶**

孩子！別哭泣

黎明之光—林聲攝影集

望春風文化事業股份有限公司

目次

眞的！我不需要同情

認識兩個月不到，看到林聲匆匆忙忙奔奔走走，在他身上看到數不盡的疲累無奈，看到堅忍不拔的毅力，也看到不食嗟來食的傲氣，這倒恍惚看到了自己。

一疊黎明孩子們的身影，隨著陣陣的心疼、傷感，澎湃的湧上心頭。我在小學五年級時，突然發覺右眼斜視又弱視，也許早就如此而未知，從此不敢抬頭正視對方。每次對於別人以奇怪的、懷疑的眼光看我時，我都很快的把頭移開，假裝看別的地方；而每有人以不屑嘲笑的口吻說〝ㄊㄨㄚ、窗〞時，既自卑又受傷，恨不得能馬上遁逃，內心一直抱怨媽媽爲什麼如此不情願的生我。大二時受不了掙扎之苦，跑去眼科做矯正，斜視好一點，視力卻永遠追不回來，但比起黎明的孩子們，我算是幸運多了。

雖然我未曾到過黎明教養院，但是我相信在黃清一院長、老師、家長、義工們無怨無悔的努力下，一定幫助了無數絕望的心靈。望春風文化事業股份有限公司出版這本像冊，主要是藉它喚起更多人對殘障者的關懷，更希望能讓孩子們擦乾眼淚，堅強的站起來。

孩子！你懂嗎？唯有靠自己勇敢的面對，不怨天尤人，不斷的鞭策自己努力向上，充滿信心、永不低頭、永不氣餒的學習，時時提醒自己多保重，永遠保持樂觀進取的心境，相信你們一定和我一樣，常常在內心吶喊：「我眞的不需要同情！」

別人能，我們也一定可以做到！
加油啊！加油！……

<div align="right">

望春風文化事業股份有限公司 董事長　陳秀麗

</div>

黎明之光照耀孩子尊顏

用藝術家的敏銳

捕捉身心障礙者的生命力

以宗教的情懷

凸顯上帝在他們身上的作為

投入強烈的同理心

來描繪生命的可貴

鏡頭充滿著

黎明之光　照著

每一位孩子的尊顏

述說

孩子別哭泣

我們已看見了您

孩子別哭泣

我們的手已伸出來

孩子別哭泣

我們將為您預備

終身教養的伊甸園

──黎明家園

花蓮門諾醫院 院長　黃勝雄

眞正的福音守護需要者

聖經在約翰福音九章2～3節有這段對話：門徒問耶穌說：「拉比，這人生來是瞎眼的，是誰犯了罪？是這人呢？是他父母呢？」耶穌回答說：「也不是這人犯了罪，也不是他父母犯了罪，是要在他身上顯出神的作爲來。」

我們懷著感恩的心情與同仁們在黎明教養院服事，不是可憐他們而是用基督的愛和家長們同心協力來教養他們。

在他們成長過程中，我們看見了他們的苦楚，也看見他們那份「我也可以」的強烈意志力和學習力。

本著「天生我才必有用」的信念，教養院有音樂治療師、職能治療師、小兒科醫師、心理學等等專家的投入，爲的是協助老師們在折翼的天使身上找著尚存的潛力。鼓舞他們努力向著希望前進。

黎明就是希望，黎明之光永遠是他們的需要，因著廣大社會的支持，他們學習的領域愈來愈寬廣我們盼望他們能在自理、自謀乃至於社會化的生活都有著健康愉快的過程。

院內設有烹飪、手工藝、石藝、刻印、打鑰匙、洗車等職前訓練爲謀一技之長，我們也鼓勵孩子們參加專業團體所辦的美髮、汽車修護等訓練。

然而，對一個重度、極重度或多重障礙的孩子，社會接納度是很薄弱的。而且孩子的成長也成爲父母的重擔，於是本院以門諾信則：「眞正的福音是給予所有需要者的一切幫助」，來籌劃黎明家園，爲的是給他們尊嚴生活、有愛無類、因材施教、終身教養。籌備之際，林聲先生蒞院參觀深受感動，以其特有的藝術眼光和攝影技巧，捕捉孩子的心靈深處及動人的生命力。

全冊沒有絲毫可憐只有可敬，畫面充滿希望、喜感和同理心。本人藉此向苦心人士致謝，也對家長們致意，因爲我們爲了孩子成爲與 神同工的伙伴。

門諾會黎明教養院 院長 黃清一

黎明天使的璀璨笑顏

創新宇宙萬物的上帝，以祂的慈愛、溫柔、智慧與權能使這世界中各種生物、活物、環境等都各自不能脫離相關的生存依靠，既使從肉眼觀察不到的微小境界，都一樣存在著豐富而奧妙的生機，「孩子！別哭泣」所韻涵的意義與力量都在詮釋著上帝的愛，林聲先生以他的敏銳洞察力，精湛的攝影技術、愛心的傳導與黎明教養院的師生朝夕共處數月，融合了「黎明小天使」的心靈境界，跳出了生命活躍的樂章，使我們看見了似乎是哀傷但卻是歡呼、勇敢、信心的動力、愛與平安，這來自上帝賜予我們有顆彼此相愛的心，互相扶持、供應，使一切都變成美好。

基督教真理文化傳播基金會 董事長　葉秀敏

窗中窗，鏡中鏡

閱讀攝影書籍，經常可以看見作者把照相機的構造，拿來和眼睛的構造相比。其實，照相機和眼睛兩者的相似，不僅是物理上機能或構造的，就連心理或隱喻的，兩者之間也有其極爲共通與相似之處。藝術史上極負盛名的美國現代美術館攝影部門的前任部長約翰札可夫斯基，在一九八零年代初舉辦一項大規模的攝影展覽，展名就叫做：「鏡子和窗戶」。約翰札可夫斯基以爲，在整個世界攝影史中出現的所有攝影作品，不外有兩種，一種像窗戶一樣，可以讓我們看見我們以前不曾經驗過的世界，有著什麼樣的景觀。另一種則像鏡子一樣，可以讓我們看見攝影家的內心世界如何。儘管不久之後，就有許多學者認爲將體系龐大，而且也因此必然極其複雜的攝影史上出現的所有作品，都簡化成只有兩大類，未免失之過分單純武斷。但是將攝影作品用「鏡子」來做類比，隱喻有些攝影作品可以讓我們看見攝影家的內心世界，卻是不爭的事實。

就像有人說「模特兒是攝影師的鏡子」一樣，唯有一流的攝影師，才可能將模特兒拍成一流模特兒的樣子。因爲外行的人，總以爲專業人像或服飾攝影師，是用專業複雜的攝影器材，將模特兒精彩動人的姿勢和表情的瞬間，精確的捕捉、「記錄」下來。但是內行的專業攝影家認爲：一流的人像攝影師，應該是一個說故事的能手。因爲人像攝影師眞正的責任和工作，就是積極主動的掌控模特兒的情緒和思維，將模特兒內在所具備的動人姿態順利的引導出來。而非被動的捕捉模特兒的表情姿態而已。兩者所拍攝出來的作品之間可能出現的差異，是可以有如天壤之別的。

事實上，攝影的本質眞相與表象之間複雜弔詭的關係，最大的，莫過於人人耳熟能詳的：「攝影可以記錄眞實」這個迷思了。隱藏在這個迷思底下的眞相其實是：「攝影家的作品，唯一能夠『忠實紀錄』的，只有攝影家自己『內心世界的眞實』而已」。只要對認知心理學稍有涉獵的朋友都知道，我們對外在環境的認知，都是建築在我們過去所累積，我們對外在世界認知經驗的基礎之上。而既然不會有任何兩個人，大腦裡面裝的認知經驗完全一模一樣，「人人皆曰」是的所謂「客觀的眞實」，在現實的世界就不可能存在了。也因此，內行的專家，只要看看攝影家的系列作品（尤其是整捲軟片的印樣），很容易地就可以一眼看穿隱藏在攝影家內心深處的「底細」了。

看林聲拍攝這些身體有著多重障礙朋友的作品，似乎可以讓我們看見多重的「鏡中鏡，窗中窗」。首先，也是最粗淺的，就是這些作品有如「一扇窗戶」，可以讓觀者的我們，足不出戶也可以知道，在花蓮有這麼一所充滿造物主的憐憫與慈悲的教養院。如果稍稍深入

一點，相信觀者就不難看見，這些攝影作品的影像，就像鏡子一般，可以「映照」出作者和這些身體多重障礙朋友之間的心理「距離和高度」有多麼近，感情有多麼深。而，如果我們能夠對著影像用更多一點的心思仔細品味的話，也許就可以看見，影像中這些孩童的眼睛和手，其實就是另外一扇窗戶和鏡子。

首先，是孩子們的眼睛這扇「窗中窗」。我們都說，眼睛是靈魂之窗。是的，透過影像中孩子們的靈魂之窗，您能看見怎麼樣的靈魂？

卑微的是，如果我們只用不經意的眼神，「瀏覽」這些照片，相信我們最多可能只有同情、憐憫，或者願意為這些孩子代禱之類，從較高的視點來看這些影像，這些孩子。這時，我們的自以為是，也許最多只能讓我們看見孩子們的眼神是無神的、呆滯的。

但是如果我們用更多一點心思，更多一點時間，反覆品味，反覆駐足凝視這些孩子的眼神的話，相信我們不難看見，在這些靈魂之窗的最深底處，很可能有著一顆巨大的心靈，是我們自己的所遠遠不能及的。就像林前1章:27節所說：「神卻揀選了世上愚拙的，叫有智慧的羞愧；又揀選了世上軟弱的，叫那強壯的羞愧」。當我們能夠有這樣的想像時，再想想約翰福音9章3節所記載的：「耶穌回答說："也不是這人犯了罪，也不是他父母犯了罪，是要在他身上顯出 神的作為來"，我們就不難想像從前我們看待這些孩子的眼光，是多麼粗淺無知了。想想重度腦性痲痺的美術博士黃美蓮的例子，再想想全能 神的大能，我們應該不難想像，黃美蓮一定只是事實真相的冰山一角而已。

是的，這就正是林聲這些作品裡面「鏡中鏡」的所在。當我們面對這些孩子的眼神和那複雜多變的手勢，越加思索，我們豈不就越能夠透過這些「鏡中鏡」，看見我們自己從前的心靈是多麼的卑微與渺小，我們又因此錯過了多少我們自己遠遠無法企及的偉大心靈呢。

看看那位在窗戶旁邊，用手指指著窗外的孩子，看看他的眼神。看看那位躲在窗邊角落，伸手摸著過來，要和您說話的那位大男孩的眼神。看看那位雙手正在穿珠的小女孩，她那喜悅的眼神喜悅的笑容（我們自己有多久沒有過了）。再看看那位靠在褓母姊姊懷中的幼兒，他的眼神裡面所隱藏的，那位整天坐在搖搖馬的馬背上那位男孩，他用無止盡的搖與搖所維續的心靈，豈不就像茱蒂福斯特在 Contact 電影中想要與之對話的那個浩瀚星河一般，是渺小粗淺的我們遠遠無法企及的。

吳嘉寶

視丘攝影藝術學院 院長, 中華攝影教育學會理事長

2000.11.13.赫爾辛基旅次

靜觀的眼神

認識林聲是在籌備「松園」的展覽期間，當時我與工作人員討論展出細節，一個鏡頭不知道什麼時候靜悄悄地伸到眼前，平常我對鏡頭很不安，但他好像不存在似的，連空氣也不曾被打擾。

我常注意到一種形而上的眼神，是思索的、靜觀的。一位醫生朋友，給他看病時，他的眼神突然變成不認識你似的，是一種內視的，在探索一件奧秘的事一般。畫家面對他的畫布時，他想看出一個世界來，這世界不是肉眼可觀看的，眼神如此專注在那不存在中，而手不斷地跟隨著他想剔除所有對世界多餘的解釋，而直觀到最真實的純物。攝影者的眼神更爲快捷，瞬間的凝神專注，不加思索地捕獲那個世界—當林聲在拍我們時，我這樣想著。

台北來的林聲，在他參與「松園」的展覽同時，來到黎明教養院記錄孩子的生活。做爲影像記錄者，把被拍攝者給「對象化」是一種基本態度。「對象化」基本上是與對象對話，用一種觀點去看去掌握，個人強烈的觀點直接加在對象上，文化地看、學派地看、立場地看，人按各種說法在社會中被分類、被歧視、被重視、被同情、被遺忘…，我們觀看他們時，思索他們時，不可能沒有觀點和態度，於是觀點存在眞實不存在，這世界是被詮釋的，世界的眞相不得而知，它只是在符應個人的觀點或一種理論、學派而存在。當代法國哲學家梅洛龐蒂(M. Merleau-ponty) 企圖解決這個困境，他認爲藝術即是創作者「對世界做最原初性的接觸」，即拋棄各種文化理論和思想觀點，直觀它的實相。攝影家布烈松除了他著名的「決定性瞬間」之影像美學之外，他也提到類似的看法，他認爲攝影者要表現自己就要忘掉自己，放掉自己才能讓事情在你眼前按它自己的樣子如實呈現，而且按下快門時要像蚊子釘咬一般，不發出聲音，不曾驚動正發生的事情。於是攝影做爲一門藝術，它是一種高度凝象靜觀，是一種境界。

我看林聲記錄孩子的作品中，早先總是有一種社會觀點以及他記錄事物的習慣，但後來變得自由起來，超越了早期的觀看。C.P.小孩不再是C.P.小孩，他們是在教養院中的現代舞者或雕塑……哭泣的孩子像刻意在表演哭泣的演員，空間造型的扭曲說明了這群小孩內在的時空曲折；完全沒有表情的臉孔是他自己的哲學家……一切如實呈現。

<div align="right">國立花蓮師範學院 美教系講師 潘小雪</div>

以有限創造無限的存在

認「眞」地活了近半世紀，很吊詭的常常爲了「價值觀」所累、「生命定位」所苦。幸運的是三十年來，有件事是唯一未曾改變的，就是透過鏡頭─看人，怎麼看人？爲何是這樣一個人？似乎在鏡頭小框的侷限內，更能發現靈魂的深度和神奇。就像在電影院內，你自然會很敏感專情地投入劇中的關鍵時刻及角色；嚴格來講─拿掉框，我會瘋掉！

數月來，是神意藉著CBMC工商教會葉長老的帶領來到花蓮黎明教養院，「黎明」這個既熟悉又遙遠的名字叫我心悸動，熟悉的是阮厝也有一個，遙遠的是十幾年來一籮筐的淚水也喚不回天使般的童年……

又見上帝的光─黎明之光

感謝主！你的恩賜，總是超過我的所想所求，來到花蓮黎明，讓我再度回到眞實的歷程中，見證到上帝的光─有如詩篇二十章第一節所言：「耶和華是我的牧者，我必不致缺乏。他使我躺在青草地上，領我在可安歇的水邊。他使我的靈魂甦醒，爲自己的名，引領我走義路。我雖然行過死蔭的幽谷，也不遭害，因爲你的杖，你的竿都安慰我！」

黑夜剛走，曙光乍現，啓動了我一天的開始，黎明的清新空氣是台北都會的一天中，唯一舒暢心肺的時刻，每週一次來到火車站，搭上第一班自強號列車前進花蓮，心情顯得特別隆重！穿梭過綿延不斷的山脈，好似母親懷孕的臍帶，承載著一種難言的悲憫與剛強─花蓮黎明之情的思緒，不禁幕幕湧上心頭。

看到內在的自己

「山羊叔叔你來了！山羊叔叔我要拍照！山羊叔叔上回的照片帶來沒？我要看！山羊叔叔你的鬍子沒刮……」從踏入黎明教養院的一樓至八樓，有如兄弟相迎般的熟悉親切，總是讓我有回家的感覺：孩子我愛你們！愛是這般神奇，在這裡完全被開放、被接受，透過觀景窗尋獲的竟是心靈的滿足，無論影像呈現的是寂靜、沉思、或是衝動易怒、或是興奮歡愉，也或許是幻想的編織……總之，你們是如此的純粹、直接、敏感，孩子你們比我強多了！你們是寶貝！這些都曾經是每個人共同的童心記憶，但相形之下，我像受縛的囚犯，被文明社會關閉著。

啓示 感謝 希望

在黎明的國度中，不僅感受不到物質的緊迫和生命的軟弱卑微，而是從生命有限中，創造無限的存在哲學，點點滴滴讓自稱文明人的我們感到羞愧。面對努力的孩子、照顧的老師和家人，身體因辛勞而讓情感如此自然的靠攏，越是激發出生命的極致光輝，越會從心底漾起上帝的話：孩子是上帝恩賜的產物，爲的是讓我們學習接受慈悲與智慧、得著生命眞正的恩典。是的感謝主！這些日子來所賜予、呈現的已超越了感官的特殊性：乃是回歸內在精神，與身體同步的對話及反省。因此在爲每個當下按下快門、停格時，總期望能平衡於心中滿盈的所得。願這本「孩子！別哭泣」攝影集的誕生，得以精準的與都會文明的耀眼浮光對映，彰顯存在自身的完滿與無價。才不致愧對一生極致付出的師生、家屬及全力贊助的望春風文化事業股份有限公司─陳秀麗董事長。

攝影者 **林聲** 自序 2000.11.16.

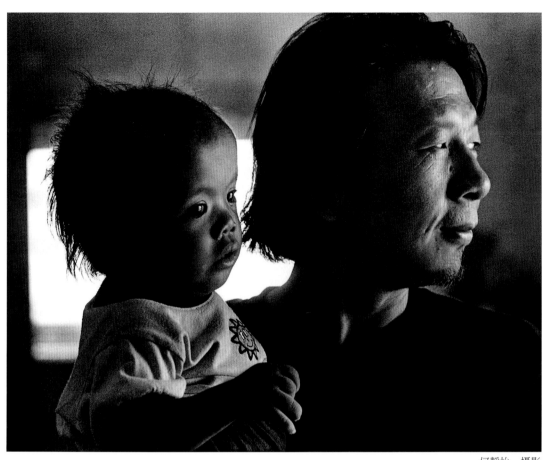

何靜怡　攝影

獻 給
磨難的孩子 家屬 老師
與真理同在的人
及懷孕中的愛妻 - 雅嫃
由於你們完全的愛
更激化了聚焦

在按下快門的剎那 呈現 停格
與其說是發現 無寧說是見證

接受生命的尊顏及互動的力量
缺一不可

花蓮黎明教養院 攝影隨筆 2000 年 7 ～ 11 月

小鳳姐的專輯

關於 小鳳姐

來呀　來呀月鳳　走呀　走呀月鳳
加油呀　加油月鳳
淚水　歡愉都是月鳳
好敏感的月鳳
妳是大家的心肝寶貝
從爬行到走路　從跌倒到站起
這就是人生

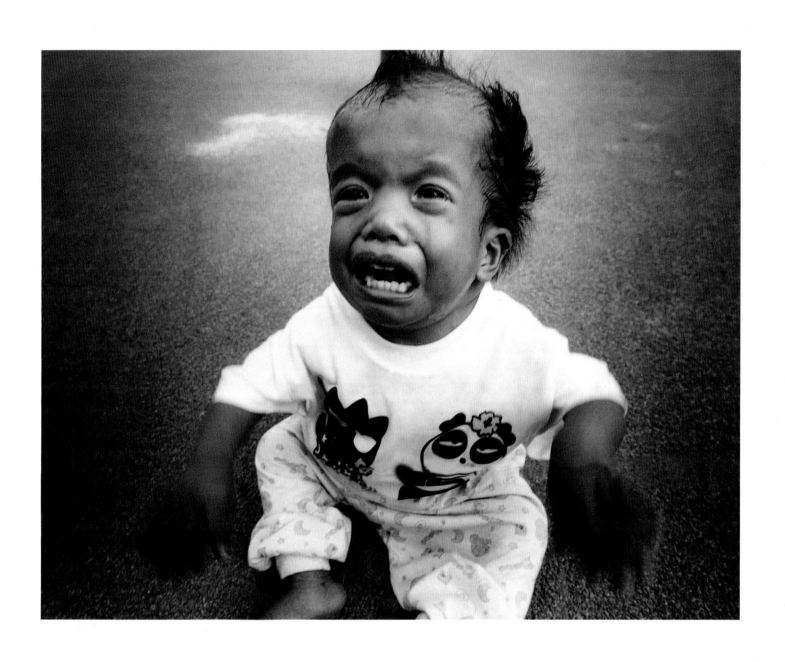

到教養院才一歲半的年紀,雙腳都還脫著
蛻變的皮,就為著早一點接受治療、教
育,不希望起跑點上有任何遺憾。

水腦症心臟疾病 1998年生

15

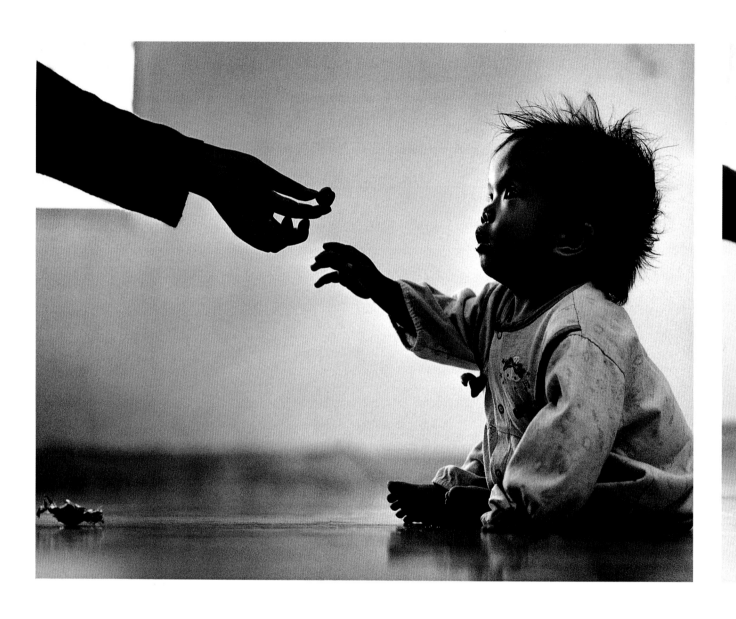

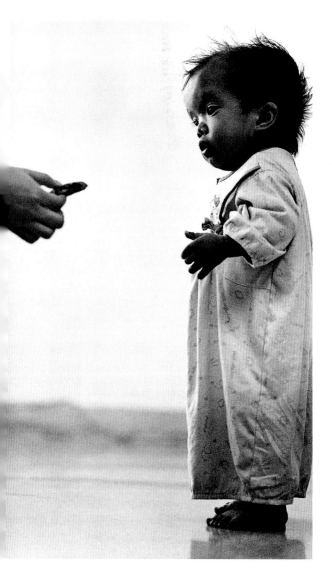
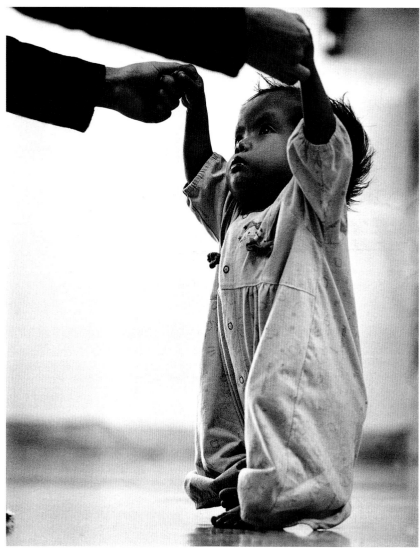

數個月的拍攝過程中,小鳳姐從坐臥到第一次站立的學習。
從坐在學步車中哭泣到第一次跨出歡愉小腳丫的搖晃走路,老師們的耐心與呵護是她獨立自信的滋養;常常在她眼光中找到閃爍著真愛的光與單純的依賴。這是黎明每一位老師對每一個孩子的慈心實踐理想的共同願景。

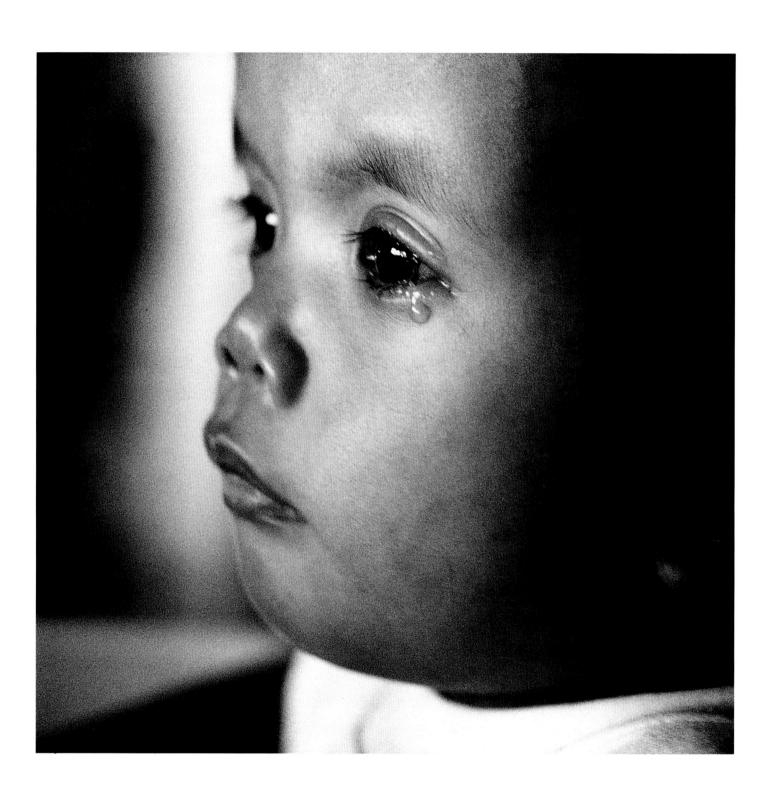

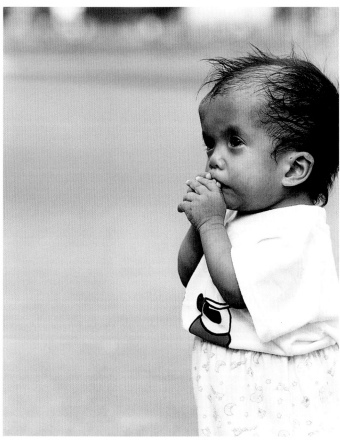
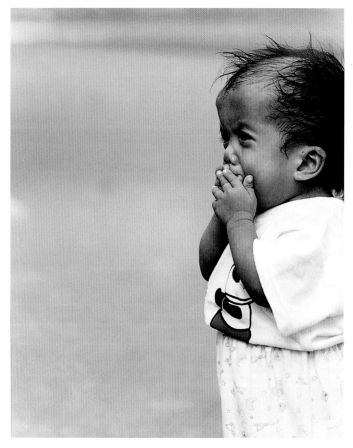
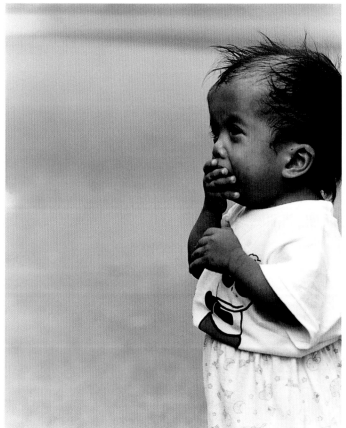
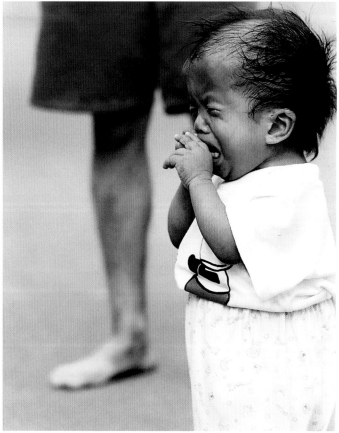

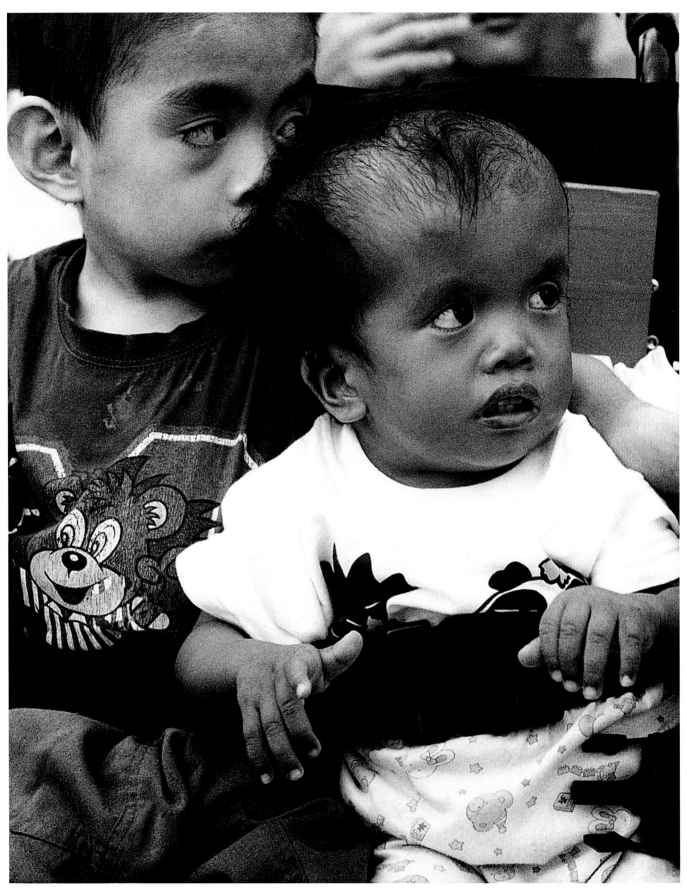

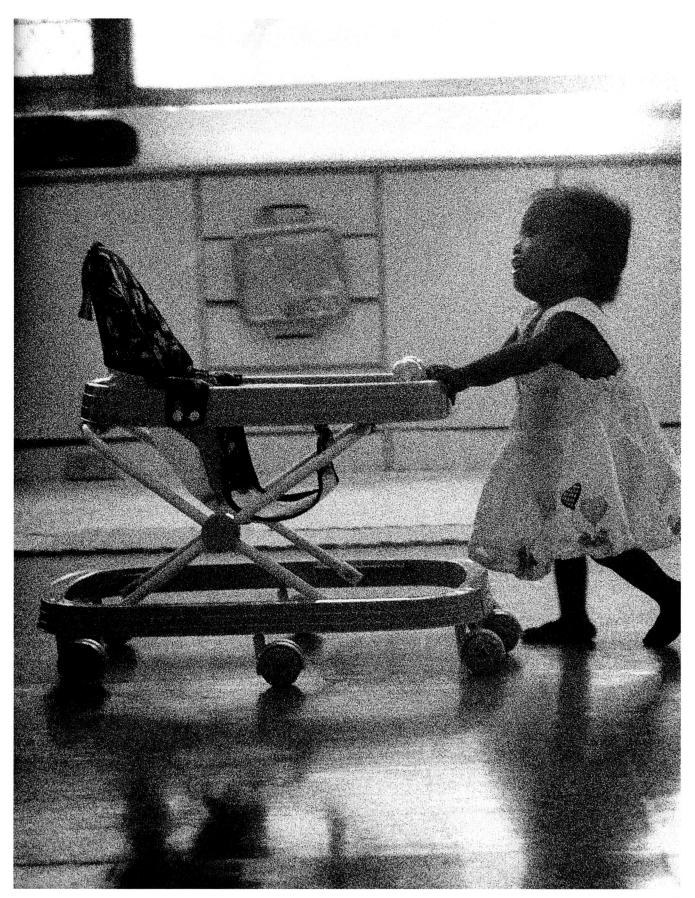

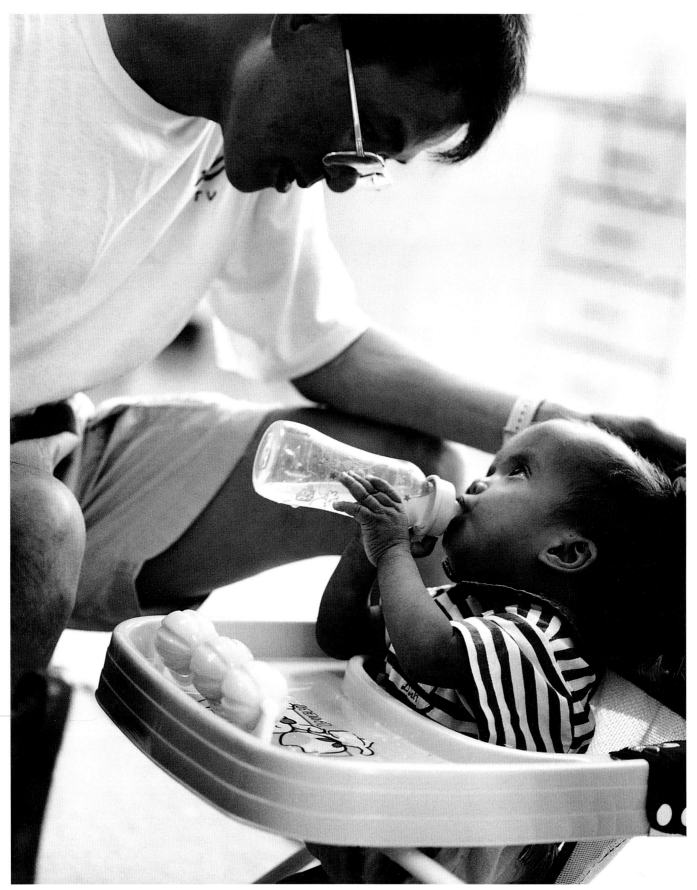

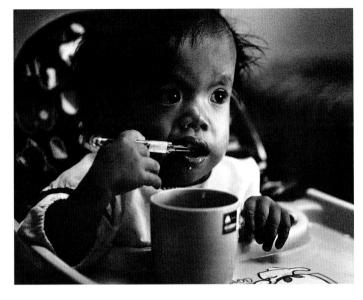

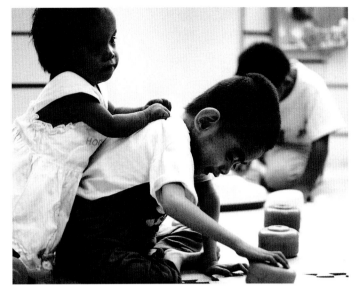

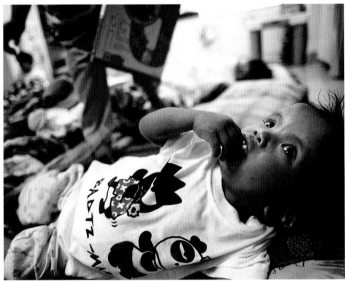

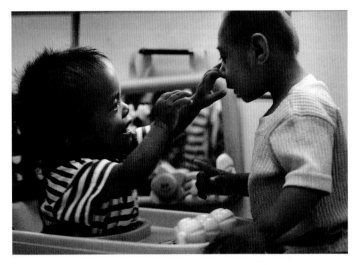

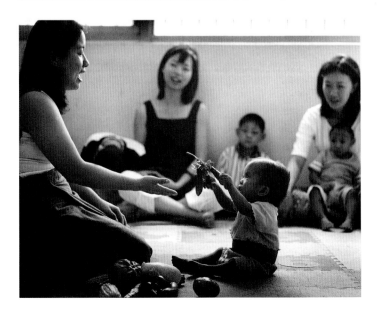

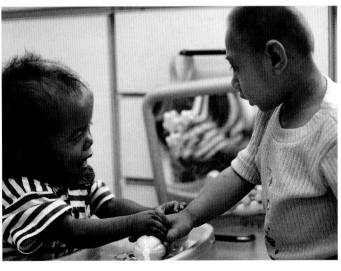

兩個小冤家
這時期（近一個月）這兩個是冤家，每天這樣的畫面無數次上
演，因為豪哥總是猛不及防地賞小鳳姐一個巴掌。

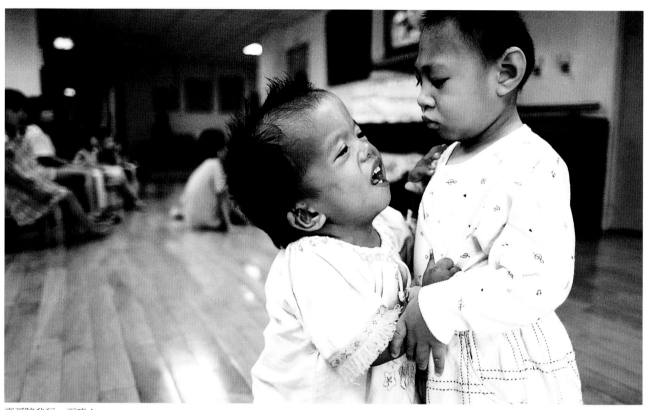

豪哥陪我玩一下嘛！
在孩子的世界中是沒怨懟記恨的，那怕在小鳳姐還未學會站立前，小鳳姐是豪哥的眼中釘、出氣筒，當小鳳姐這時期已能站立行走時，兩人卻是宛如兄妹形影不離！

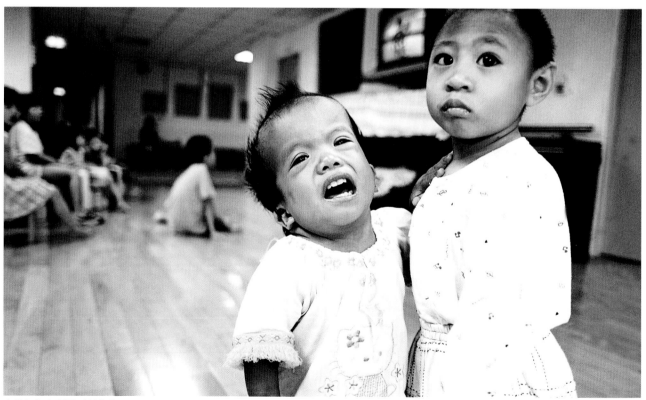

山羊叔叔！豪哥不理我啦！

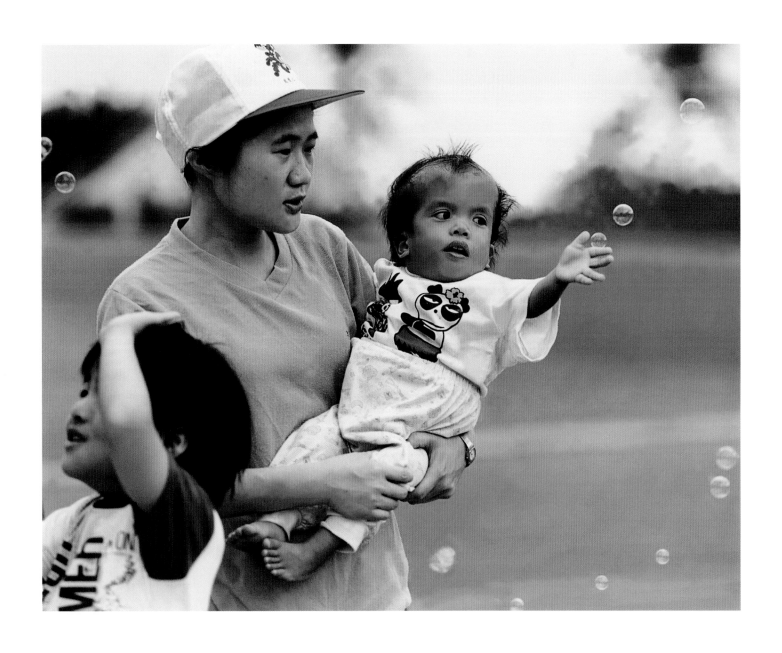

泡沫、泡沫　擦肩而過
泡沫請別溜走
泡沫、泡沫　我不會將你戳破
泡沫我知道你我的脆弱
泡沫、泡沫　請你留下來陪我！

超人－皮哥

皮哥的舞蹈 - 手
皮哥的手
不聽使喚的手
總得用盡九牛二虎之力才能定位
是呀！皮哥 皮哥
每次讓我悸動的不僅是你獨立風格的生命之舞
亦是我可以與你同步

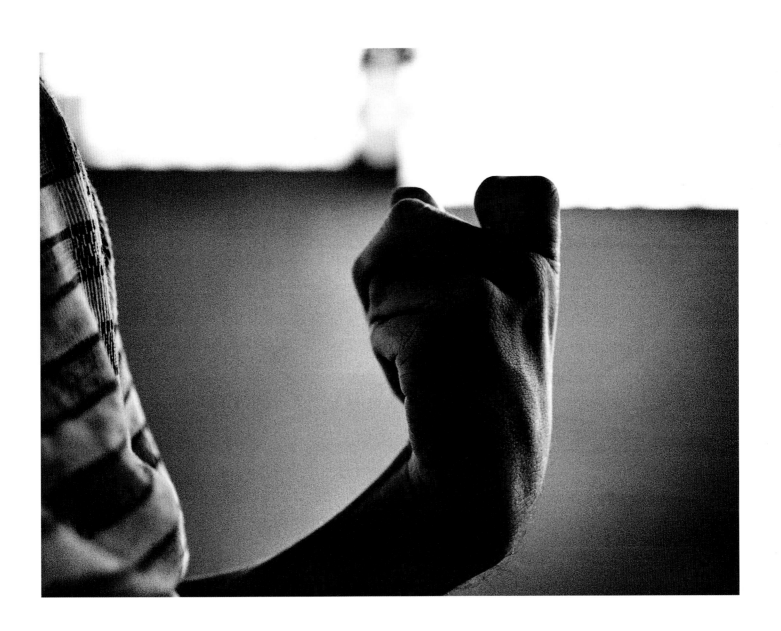

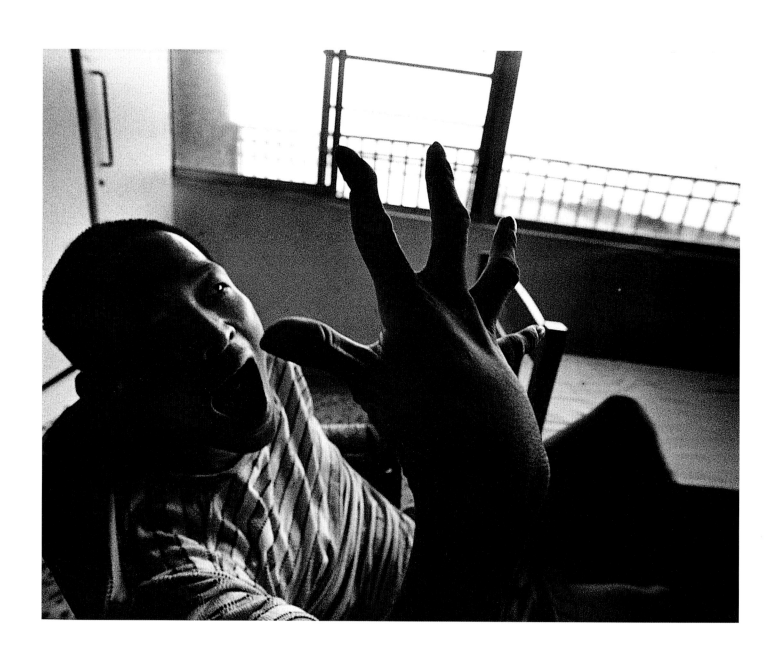

脳性痲痺 1965 年生

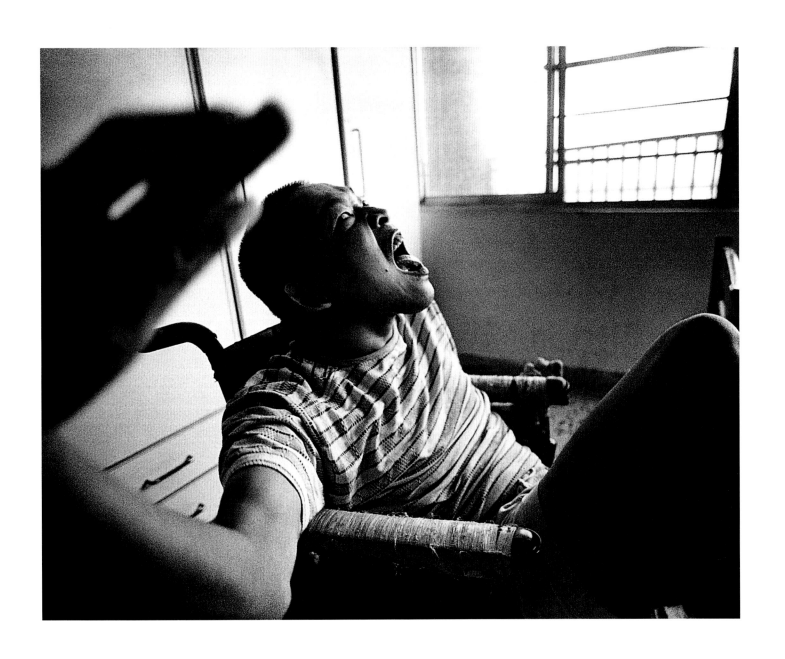

山羊叔叔……
巨大的聲量
在皮哥的喉嚨中震開
揮舞著大手
如同磐石開天的天神
開啟了宇宙的新紀元

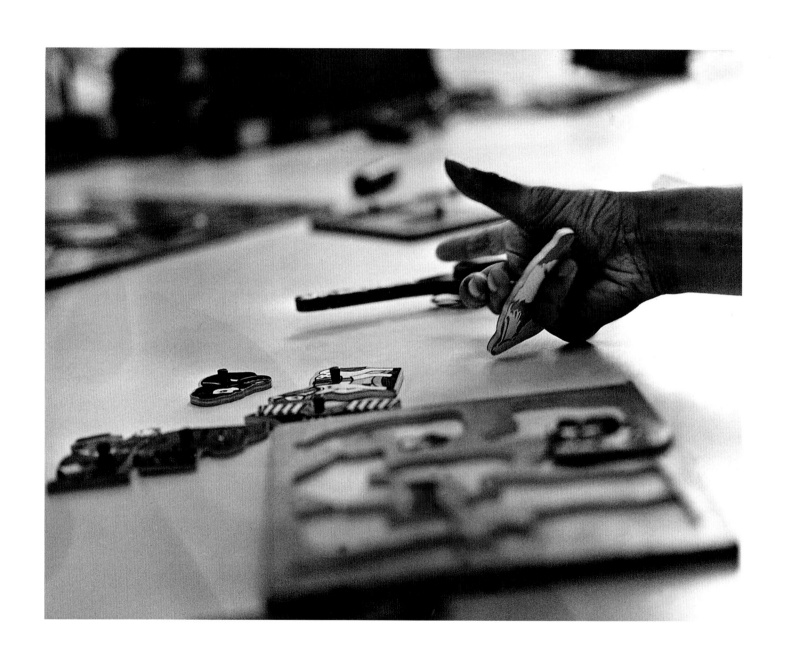

只要擺上一塊拼圖就拍一張照片
～我答允皮哥
結果皮哥費盡九牛二虎之力
在眾人的加油打氣之下
得意的拍了五張照片
也贏得了滿堂采！

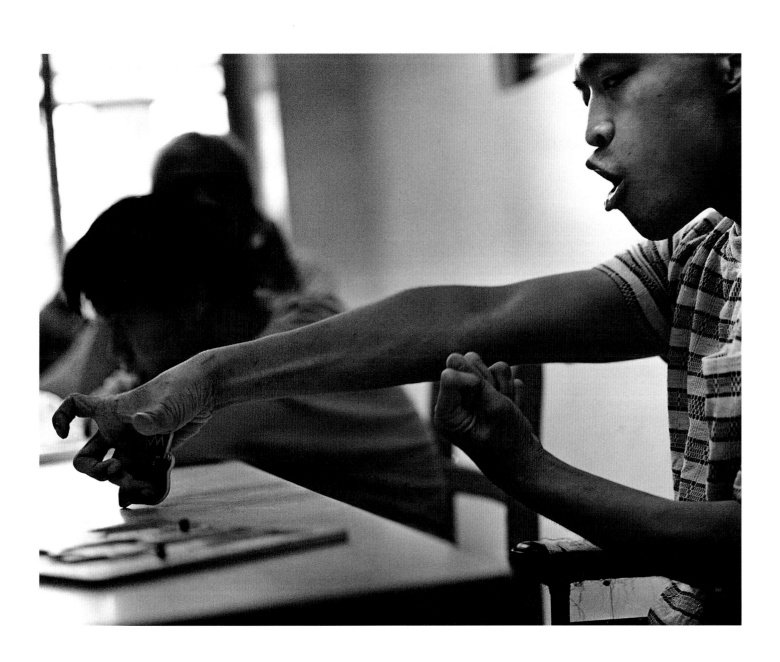

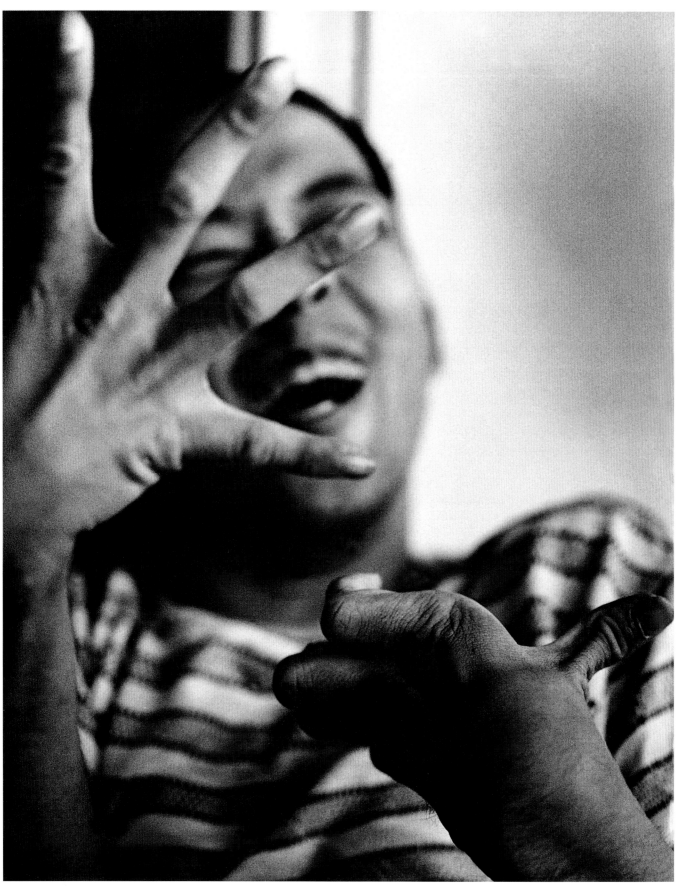

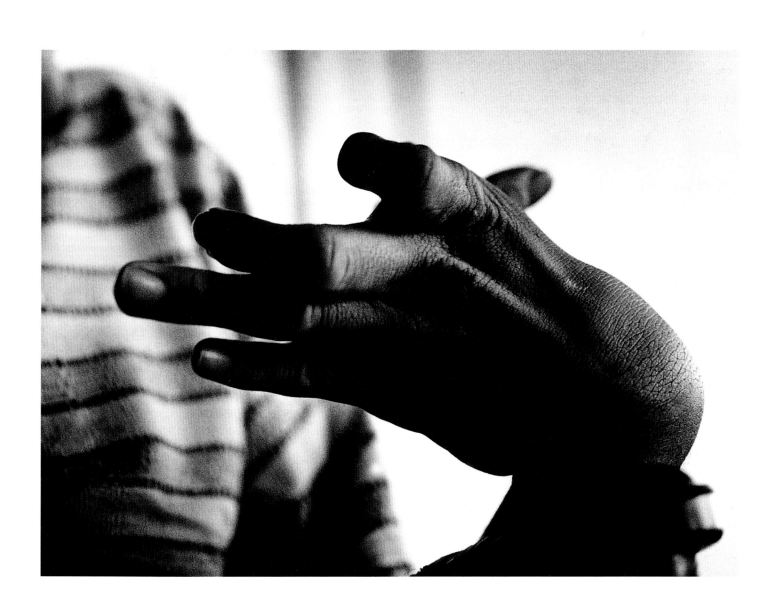

淘氣王－阿ㄨˋ

全身細胞不斷傳動著
明亮眼神是快速的追蹤器
沒一會兒 阿ㄨˋ的腳步飛人一般地
掛著笑容衝到你面前
一下要你看
一下要你抱
一下要你拍
一下要你玩
搞不清楚他要什麼
反正只要跟上他的節奏及小動作
包你忘了煩惱，開心得不得了

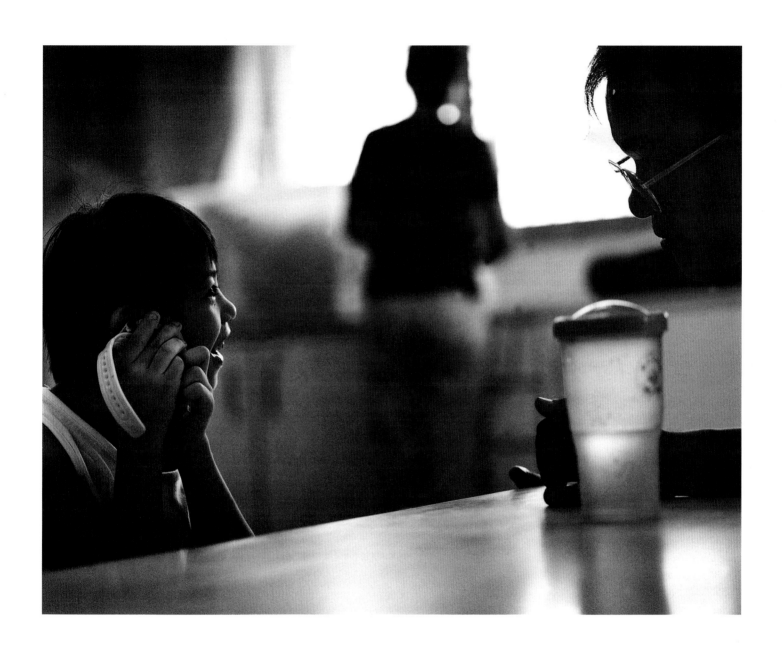

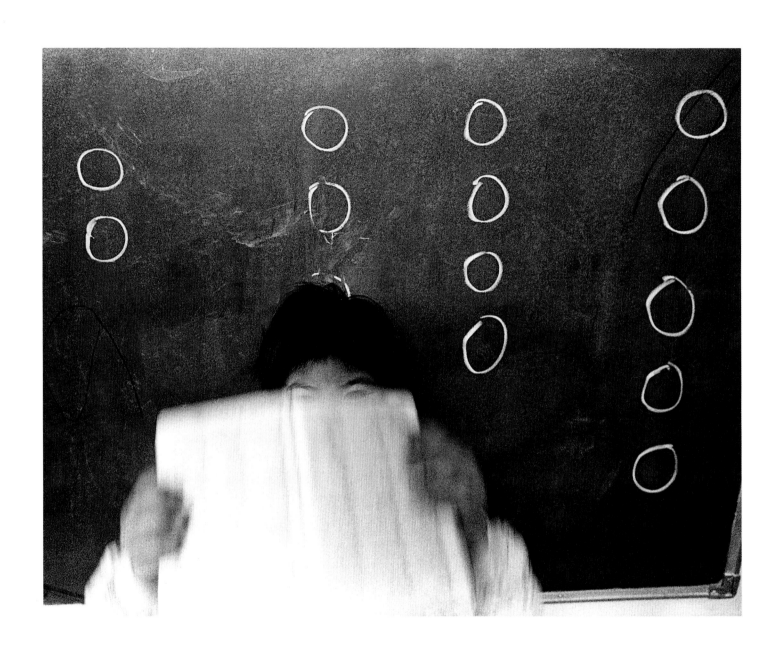

小頭症　1994 年生

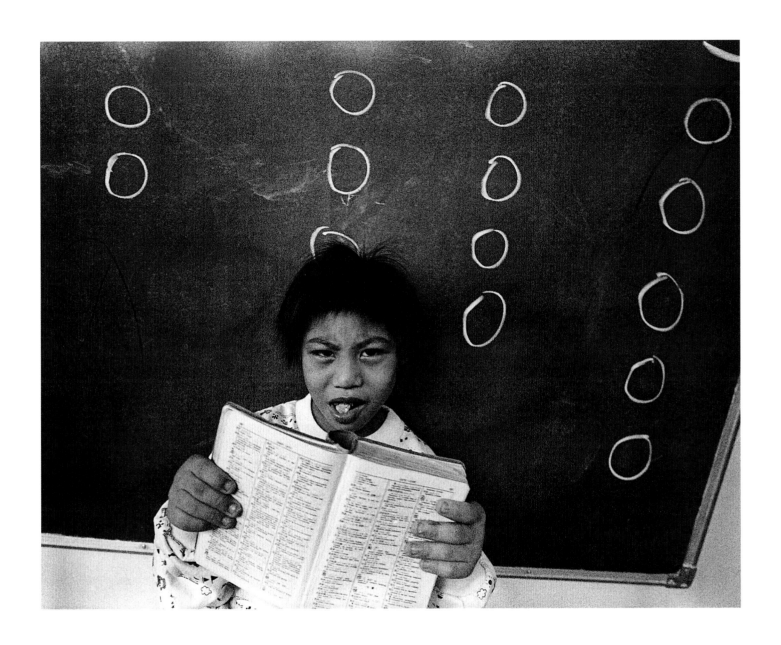

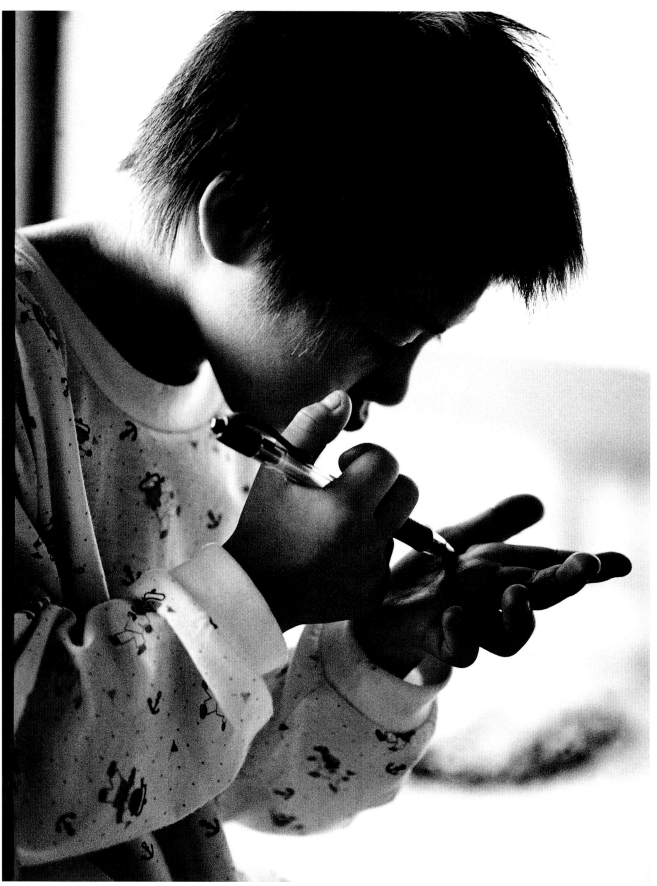

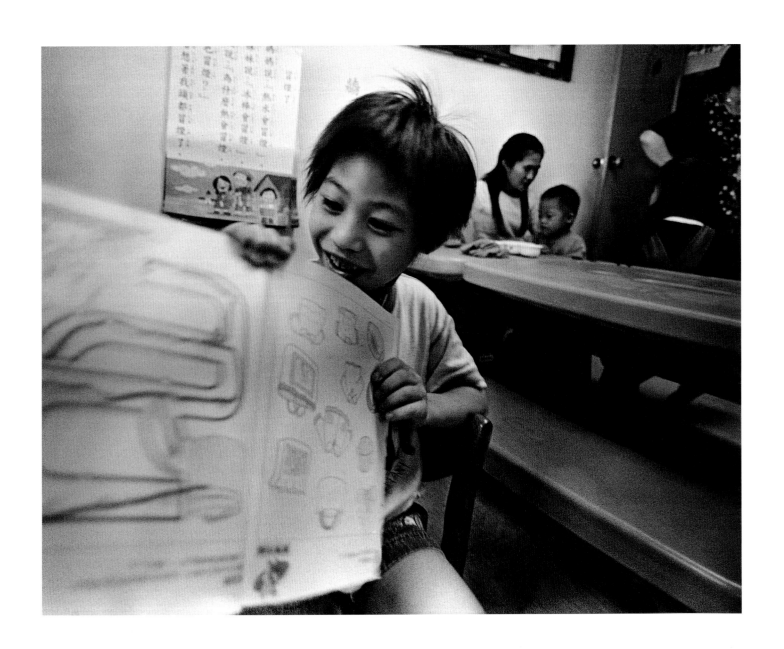

阿ㄨㄟ夠帥的過河拆橋
猛不及防地從我上衣口袋取走了筆
原來 阿ㄨㄟ臨時起意想畫畫
畫啊！ 畫啊！
可愛的、淘氣的阿ㄨㄟ，
就這樣塗鴉 塗滿了手，
在 show 給我看他的傑作時同步
阿ㄨㄟ很自然地將筆
丟出了窗外….

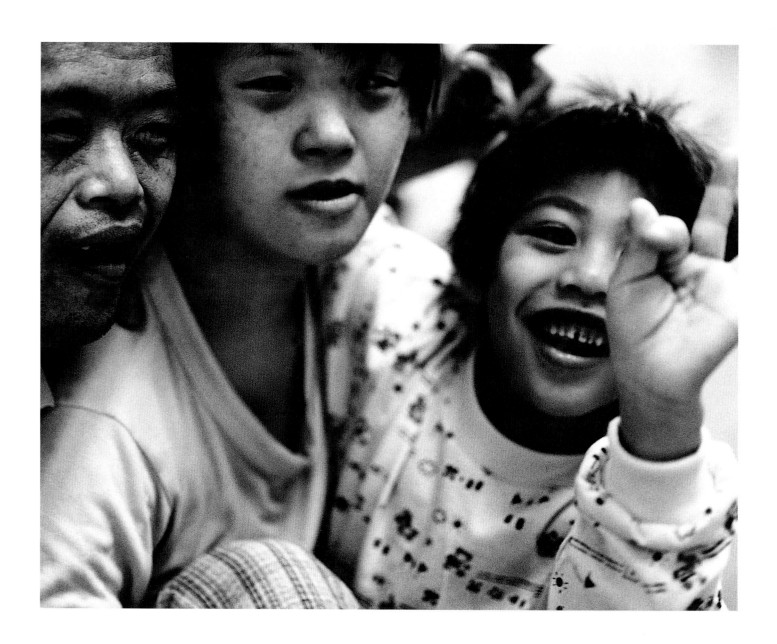

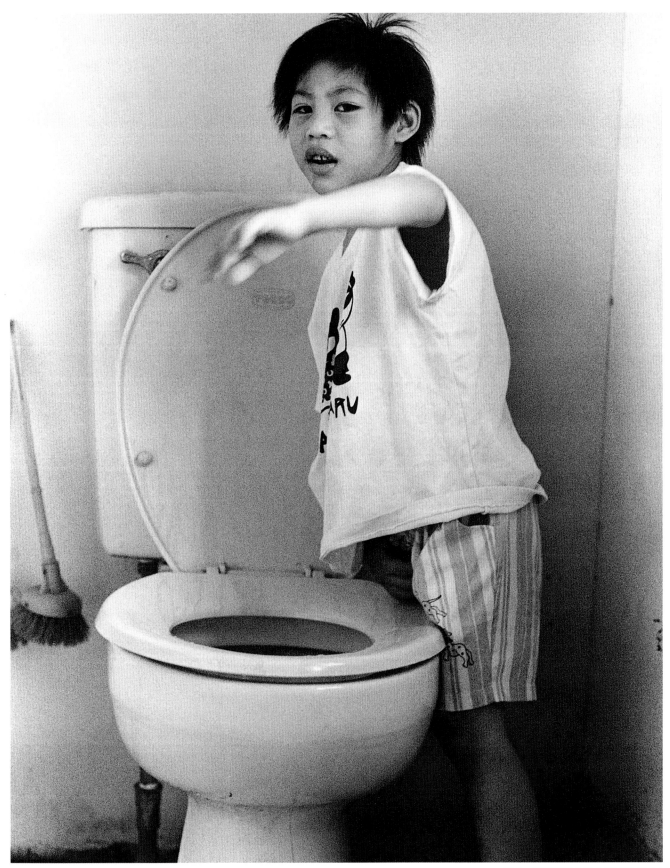

老兄，別這樣啦！我會尿不出來丫！

搖轉的世界

搖啊！搖，不停的搖　成天地搖　終年累月的搖……
這幕讓我想起了薛其弗神話故事中的巨人，
每天背著巨石上山 下山、下山 上山，
以及現代版的都會人，每天上班 下班、下班、上班，
像這樣一種完全機械似的重複行為，
顯然是上帝的智慧透過這孩子的搖動，
要人類背著原罪，直到看見羞愧。

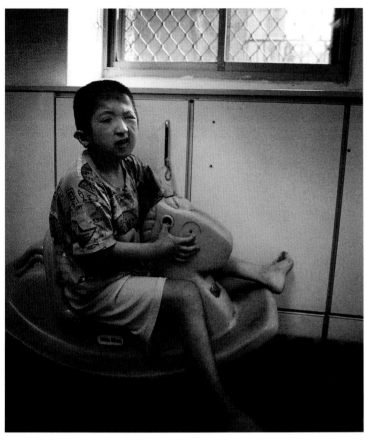
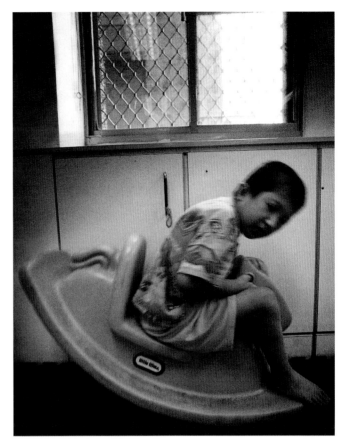
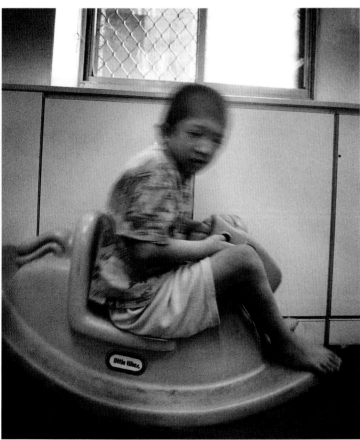
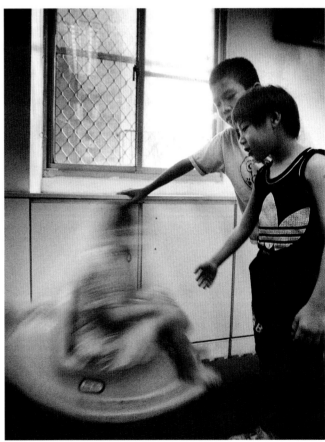

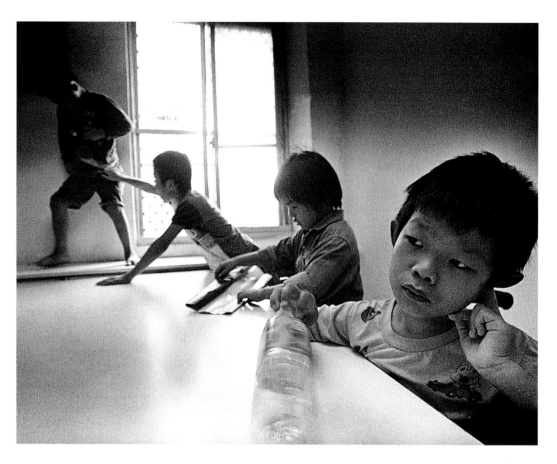

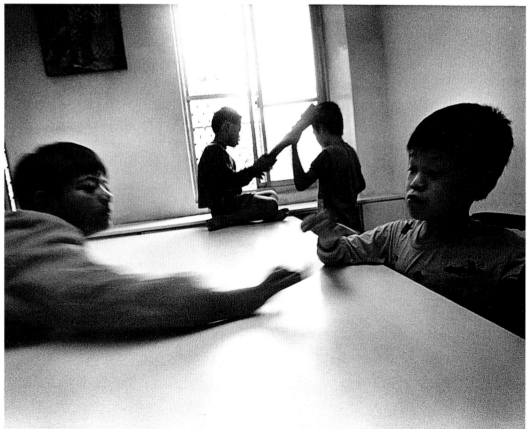

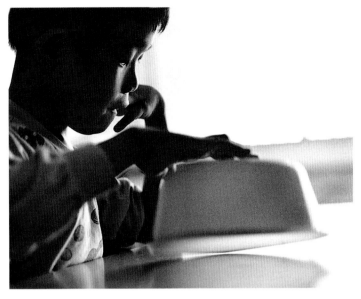

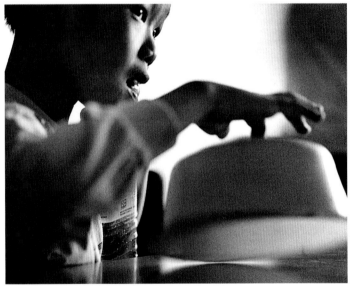

搖轉的世界
成天都在轉
用力地轉
神乎其技的轉
想要轉開封閉的世界
這使我想起畢卡索名言：
不斷的畫、還是不斷的畫
只為發洩

自閉症　1989年生

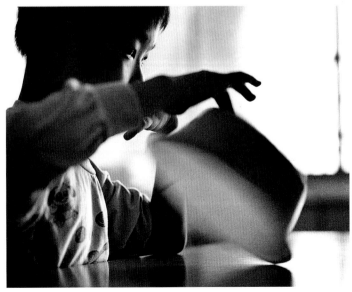

我找到了

有個 "簡單" 的世界
隨時叩應著文明中擠壓的人類
在那裡
沒有法律和是非
沒有爭戰和性別
沒有壓力和計劃
沒有名利和虛華

只有愛 自由 和平及美麗的人生
終於我明白 人類長久以來追逐文明成就的疲累
同時內心角落 呼喚的竟就是這 "簡單的世界"

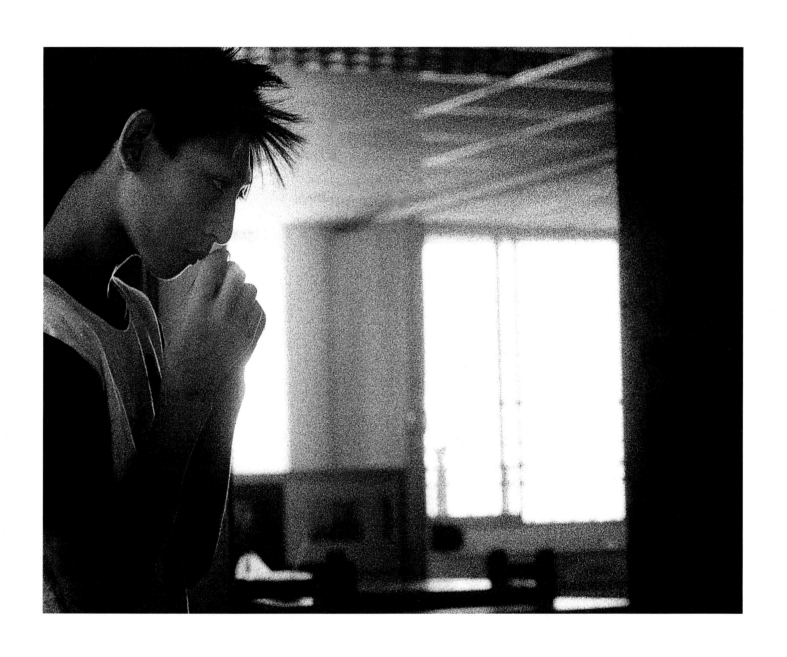

黎明～讓我有家的感覺

黎明照亮了大地

照亮了幽暗的小屋

小屋中是被世人遺忘的一群

這裡不是悲劇 也不是宿命

而是註定～美麗的註定

因為完全的愛 避免了恐懼

感謝主！黎明讓我真正觸摸到「家」的感覺！

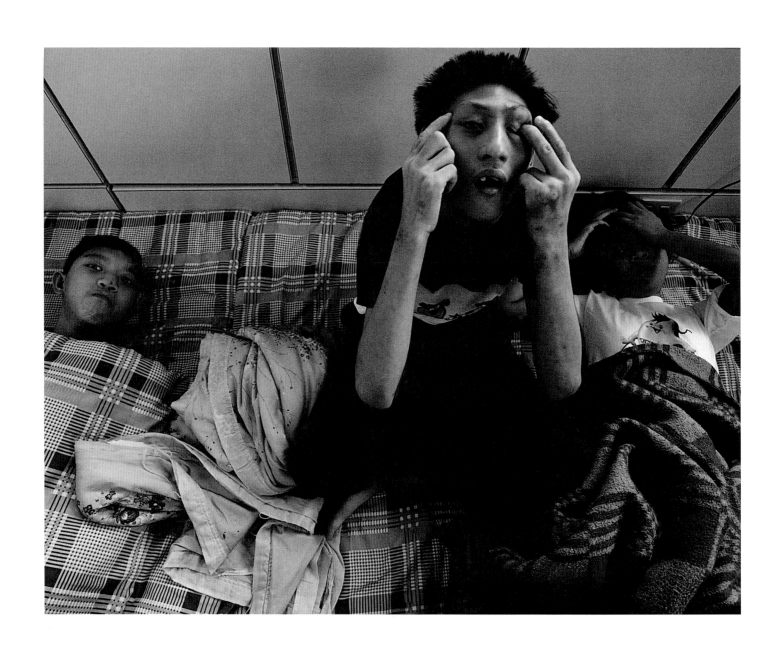

他比我高明多了
因為每回我的鏡頭對著他
他比我還認真
他用的是上帝的觀點

小頭症　1989年生、文俊

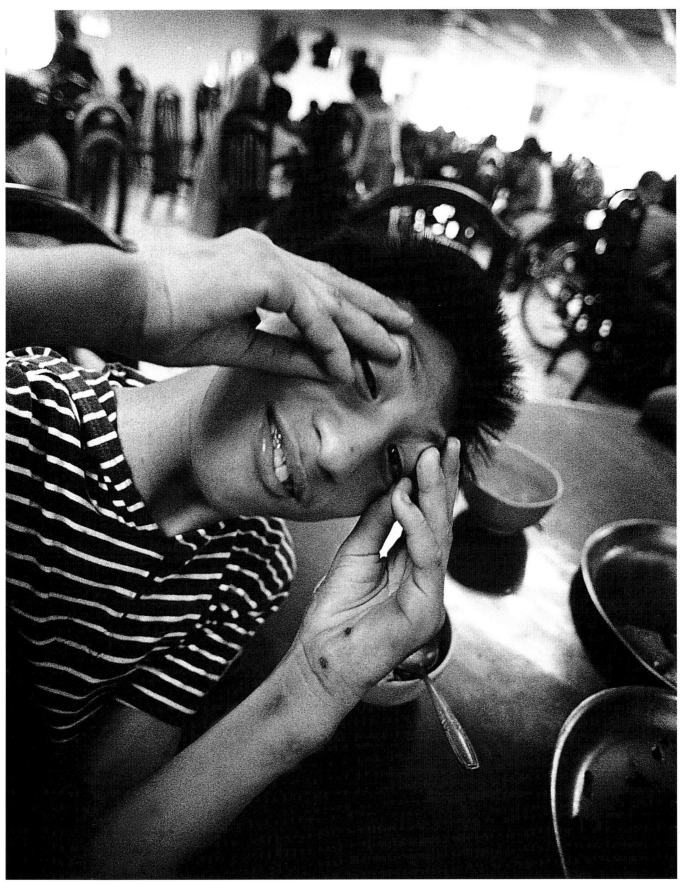

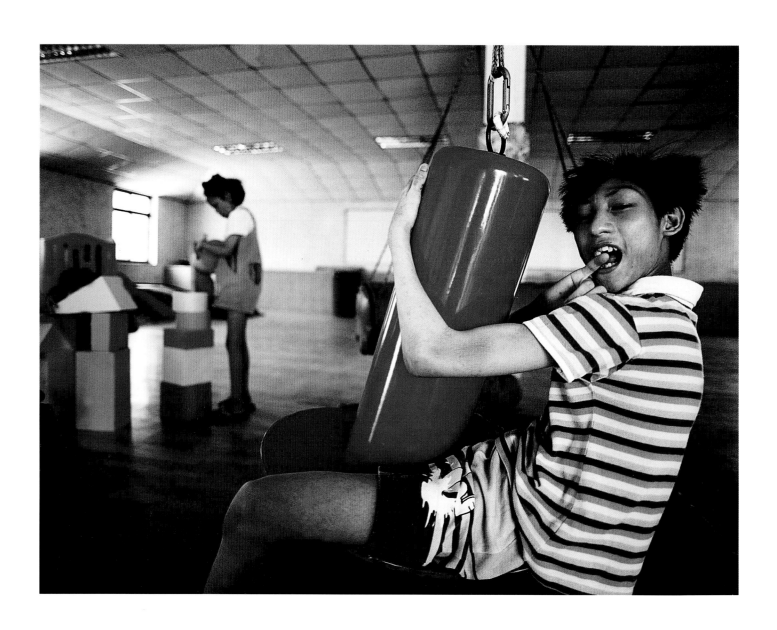

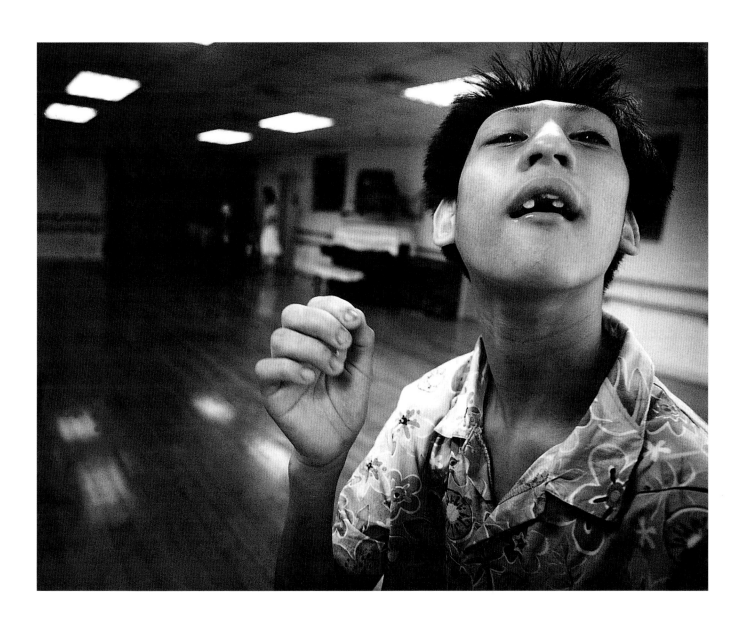

手

萬能的手
這是小時候的作文題目
當時　在小小心靈裡
就已種下了「手」可以成就偉大的夢想
終於「手」真的長大了！
變得有力氣、變的靈巧，也變的忙碌…
原來「手」竟綑綁了自己
相形之下　黎明人的手、直通心靈的手
哦！單純的手　失全的手、貼心的手、夢幻的手
真是另有一手
真叫文明的手羞愧！

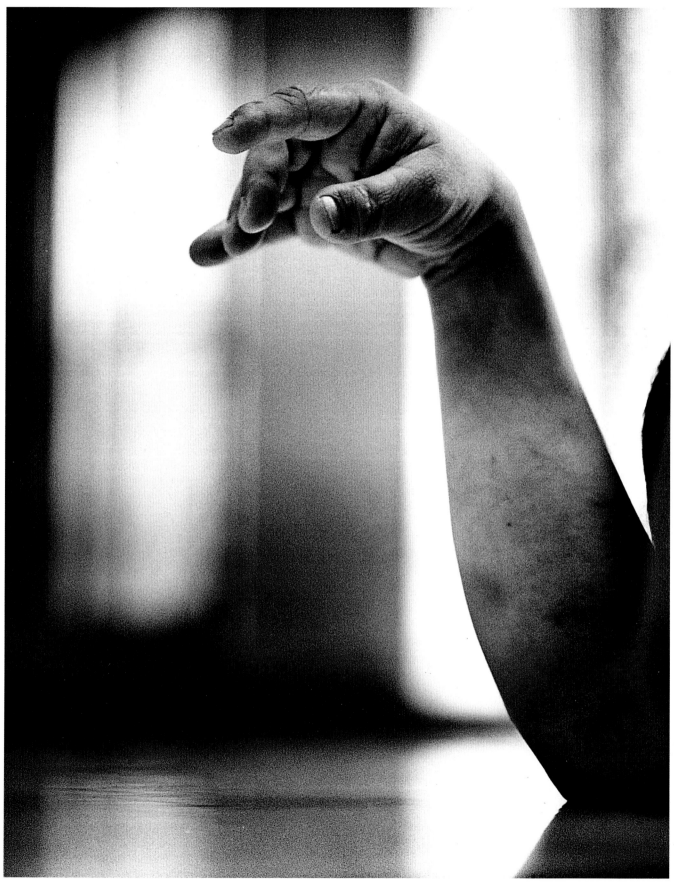

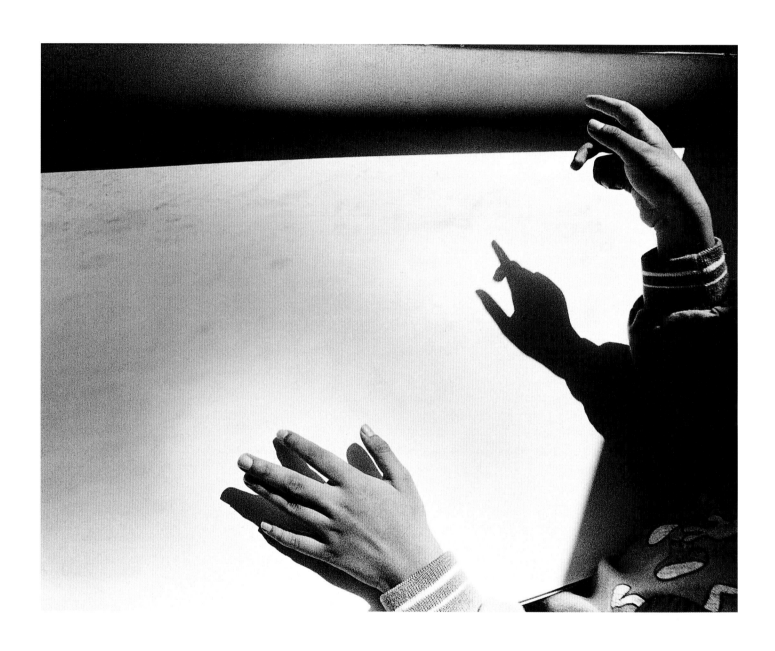

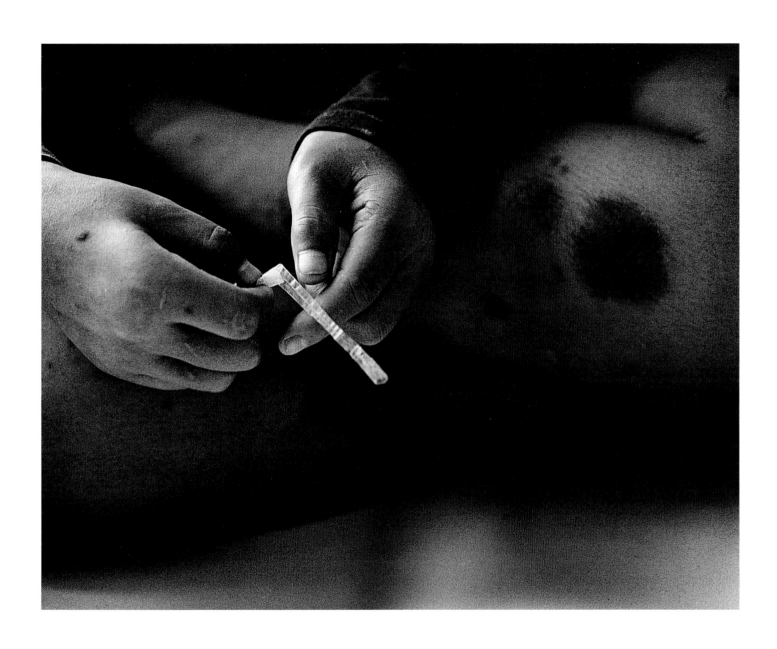

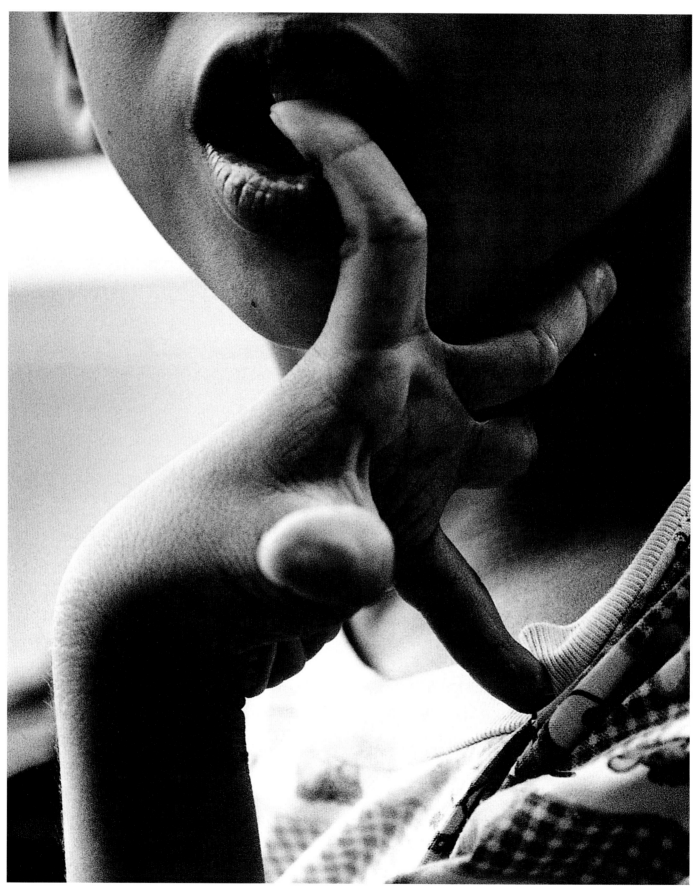

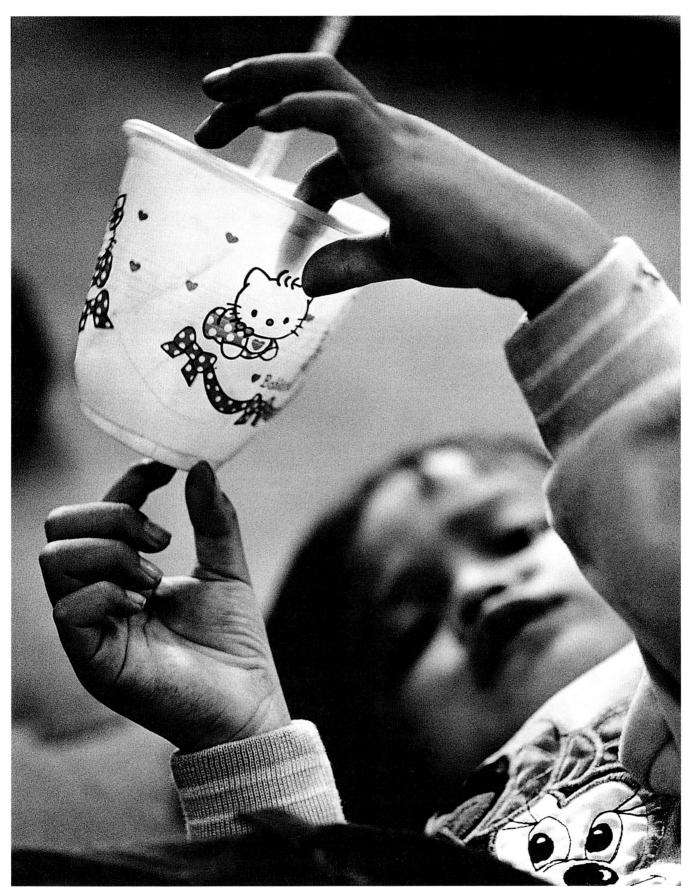

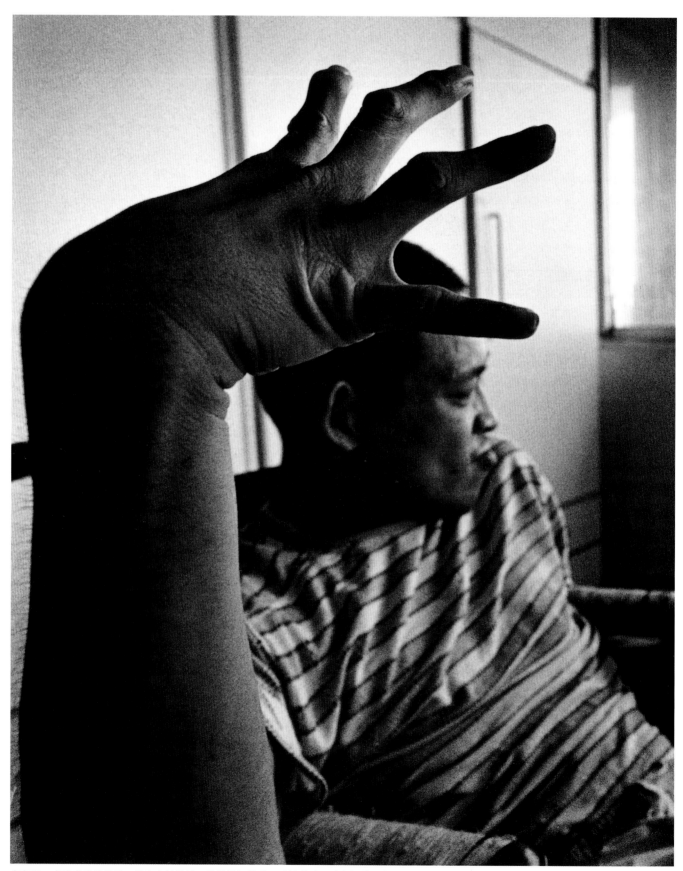

在夜裡，皮哥享受著寂靜，總會拿起報紙，閱讀個把鐘頭，了解外頭世界的煩憂，求知的心、鮮活的靈，是不受限於外在的阻礙。

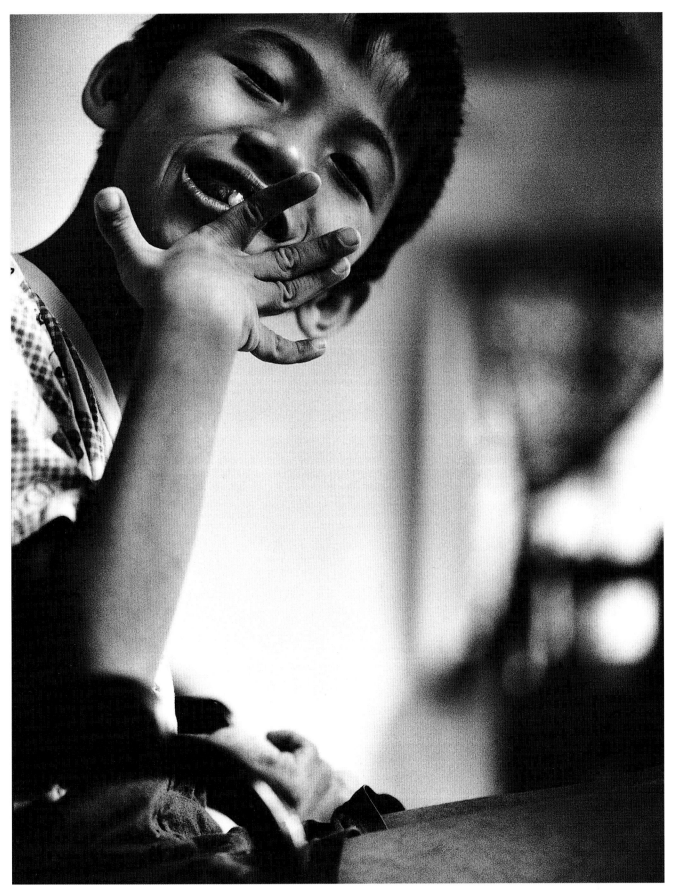

寂靜的世界

他聽不到海浪的怒吼
因為他站在海中央
他聽不到人類的七嘴八舌
因為他的心擺在海上
許久許久他總是這樣佇立著

起初 我像小偷 小心翼翼地靠近他
按下快門的剎那間
空氣就開始移動著 詭異、輕蔑…
他似乎在告訴我：好奇是一種剝奪
是的！這是攝影師常犯的惡行!

於是 改變了慣性的方式
回到「尊重」才是一切自由的開始
此後我更明晰地看見
侷限是如此地悠美

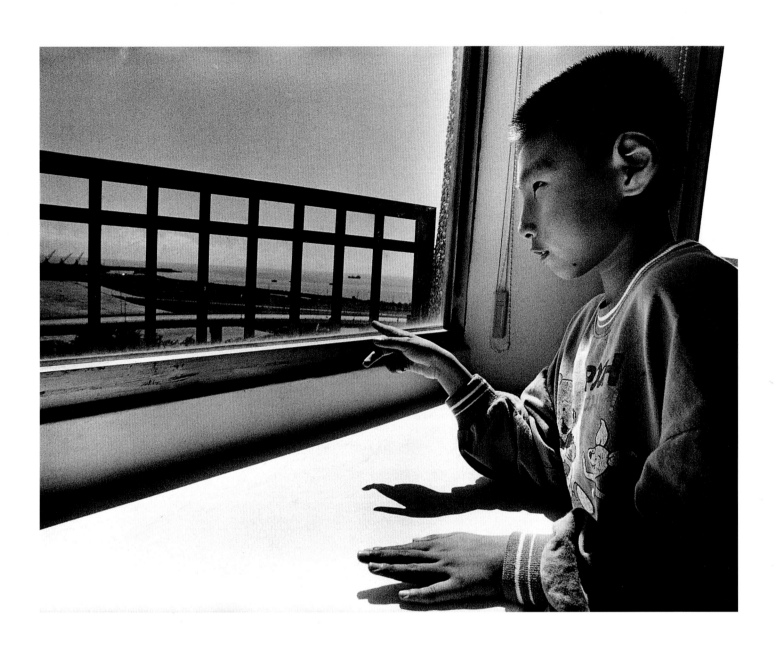

小頭症　1990 年生

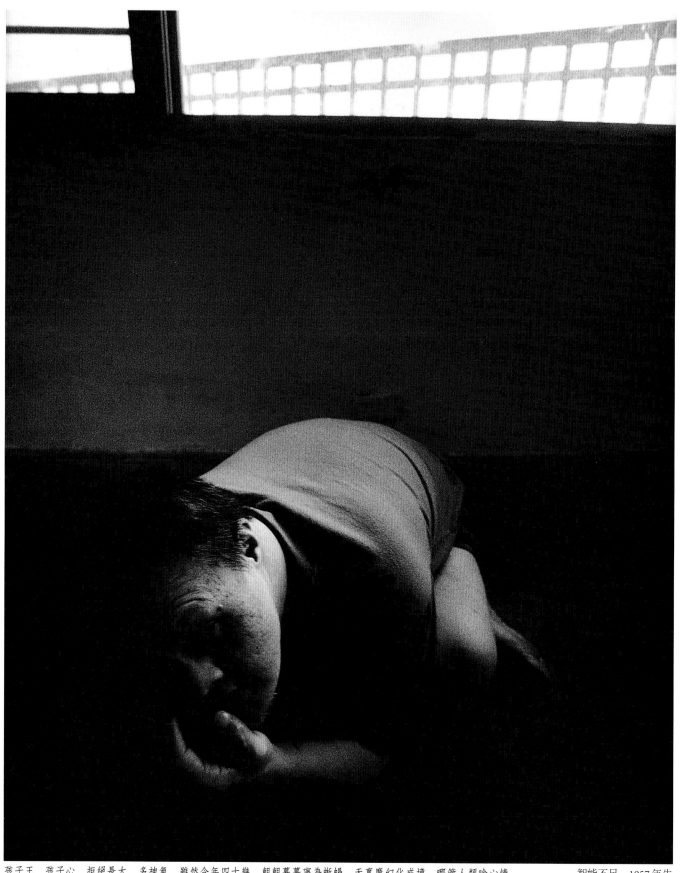

孩子王　孩子心　拒絕長大　多神氣　雖然今年四十幾　朝朝暮暮寧為蜥蜴　天真魔幻化成境　哪管人類啥心情　　　　　智能不足　1957年生

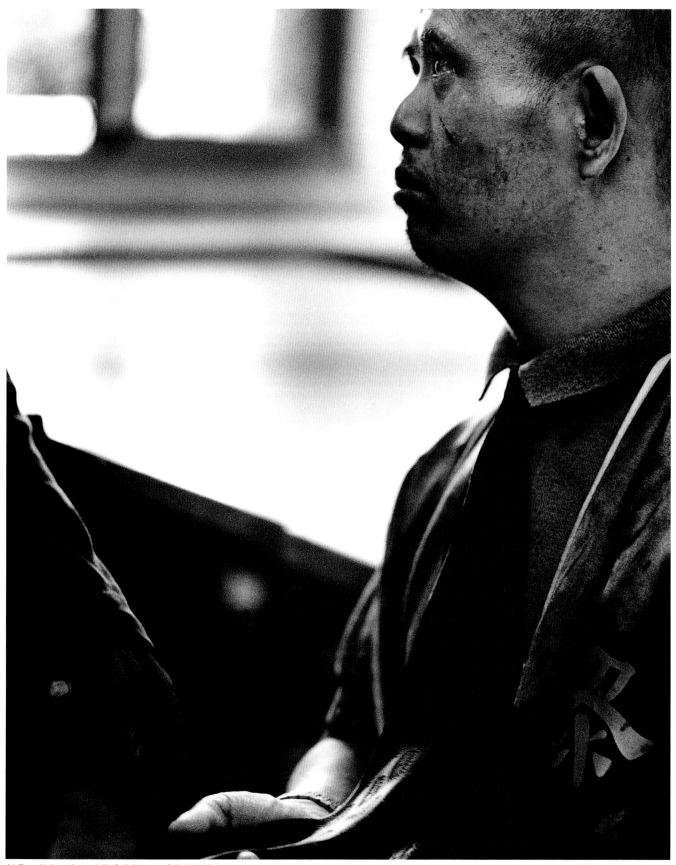

領帶　對他而言　不僅是裝扮，而是全部所有。　　　　　　　　　　　　　　　　　　　智能不足　1957年生

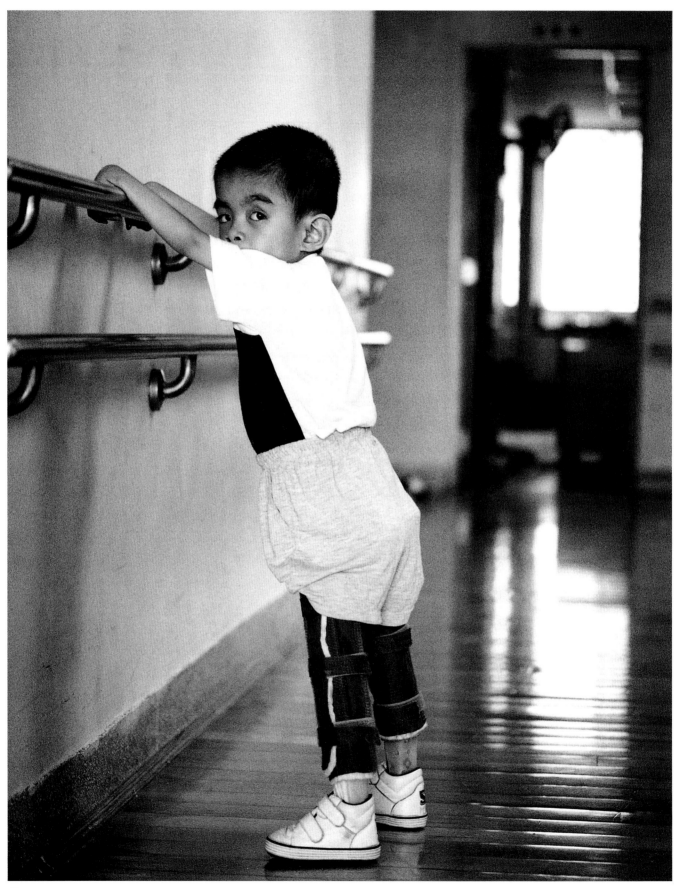

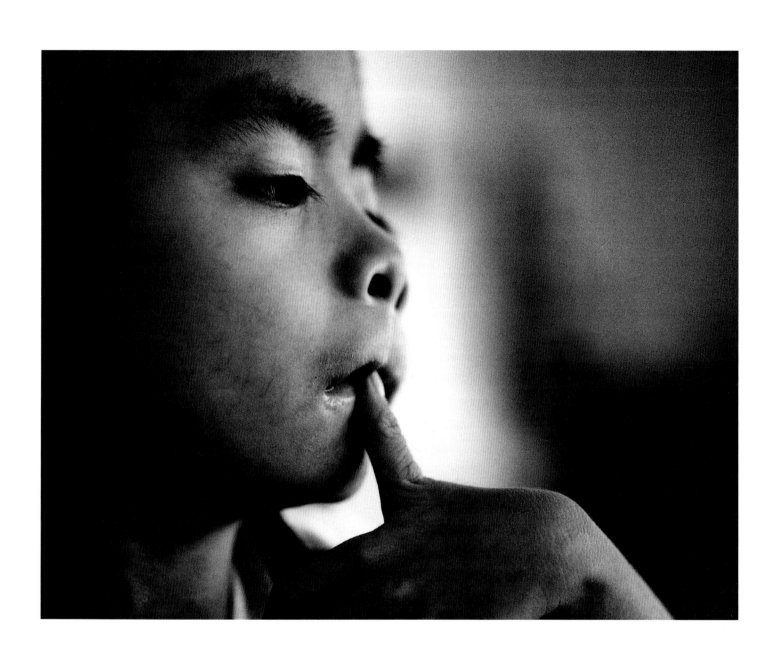

第八對染色體異常　1993 年生

65

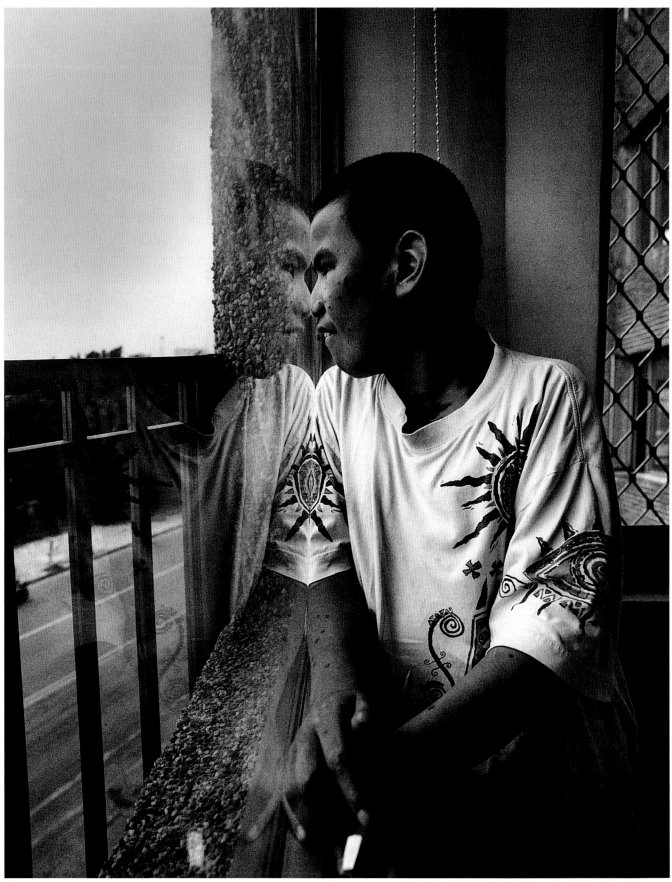

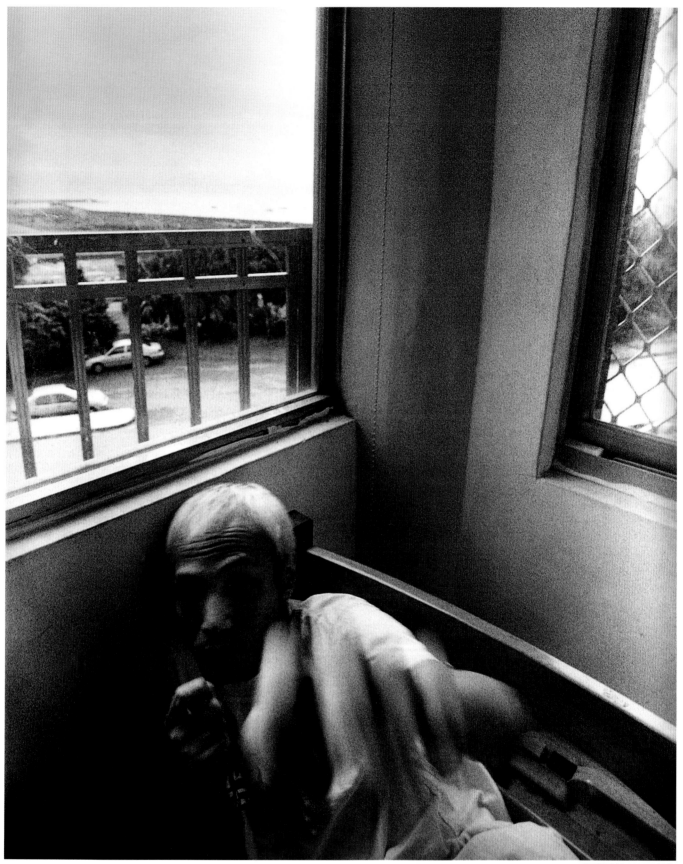

智能不足　1955年生

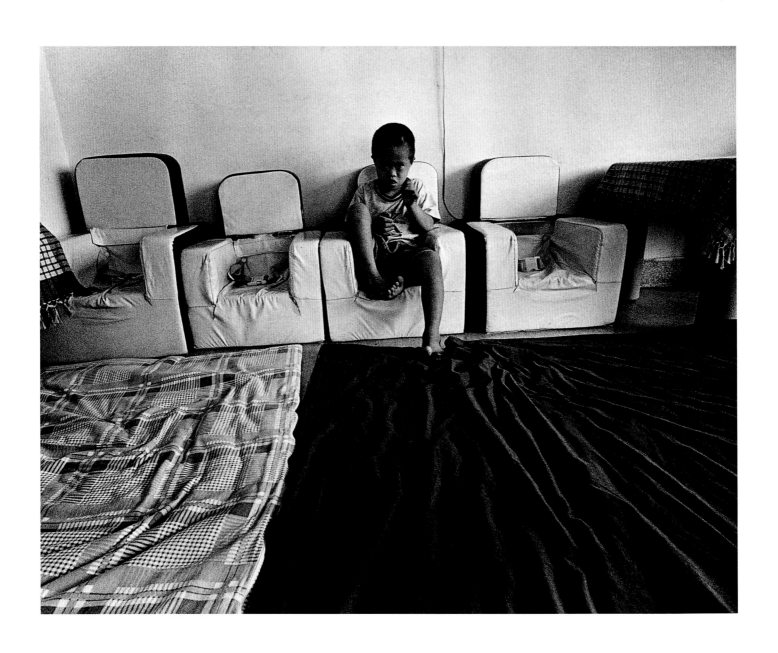

唐氏症　1994 年生

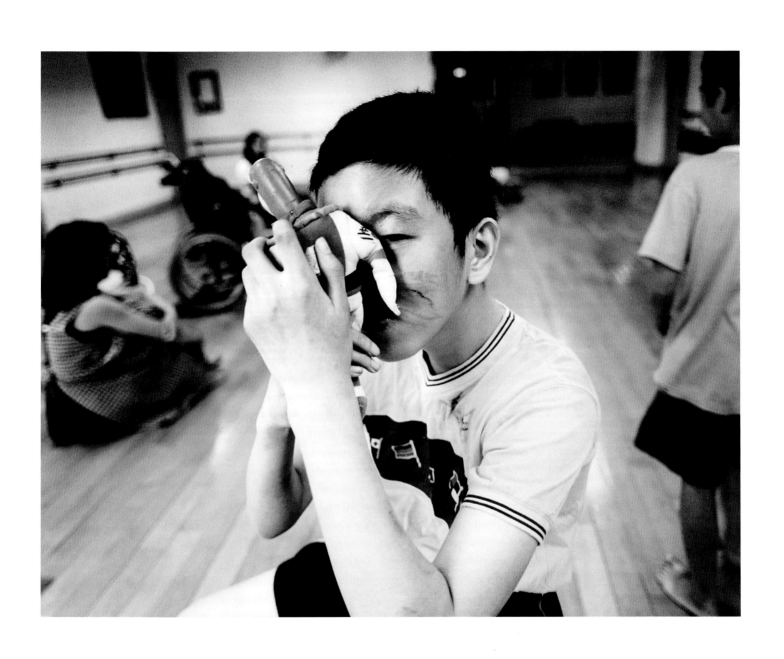

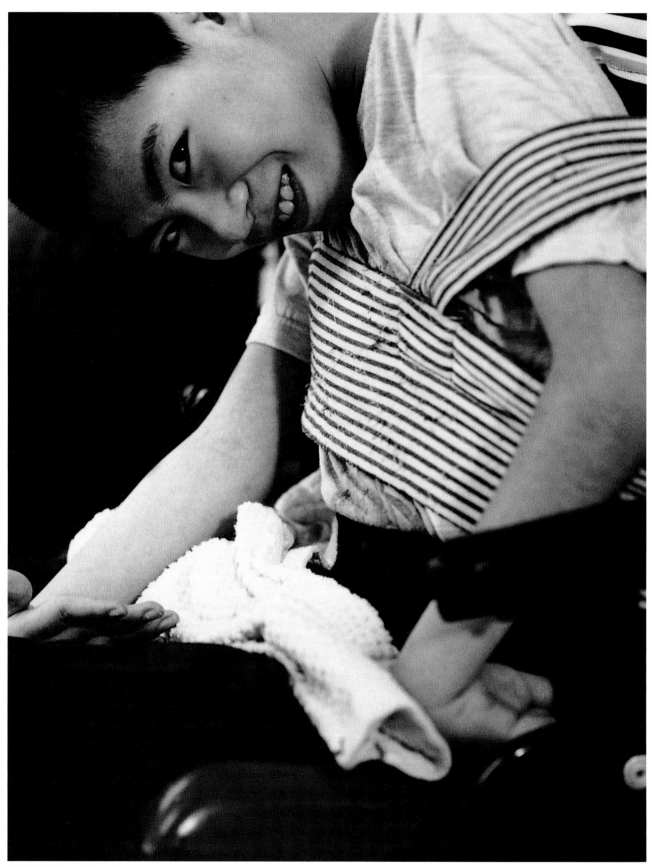

腦膜炎後遺症—腦性痲痹　1985 年生

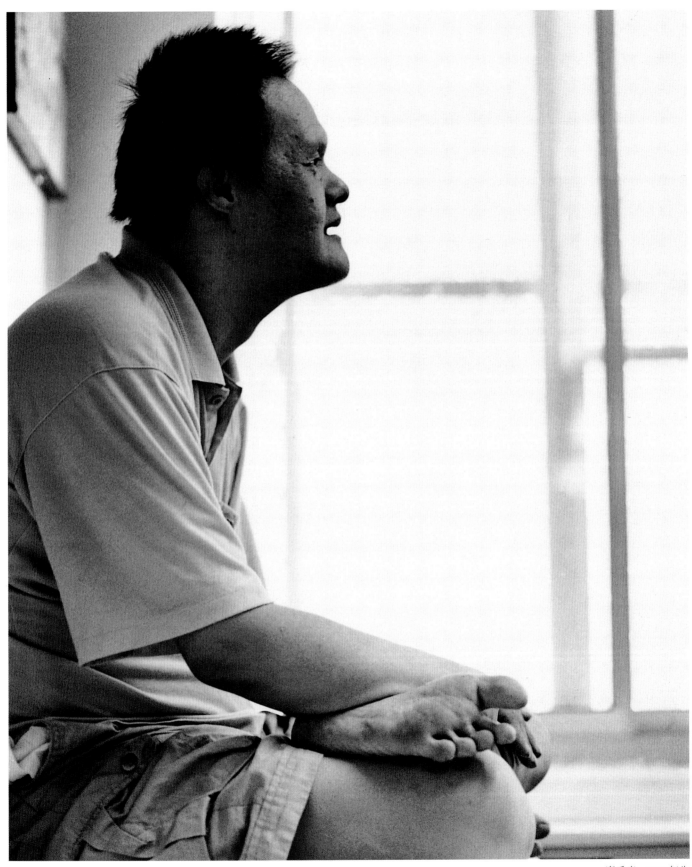

唐氏症　1957年生

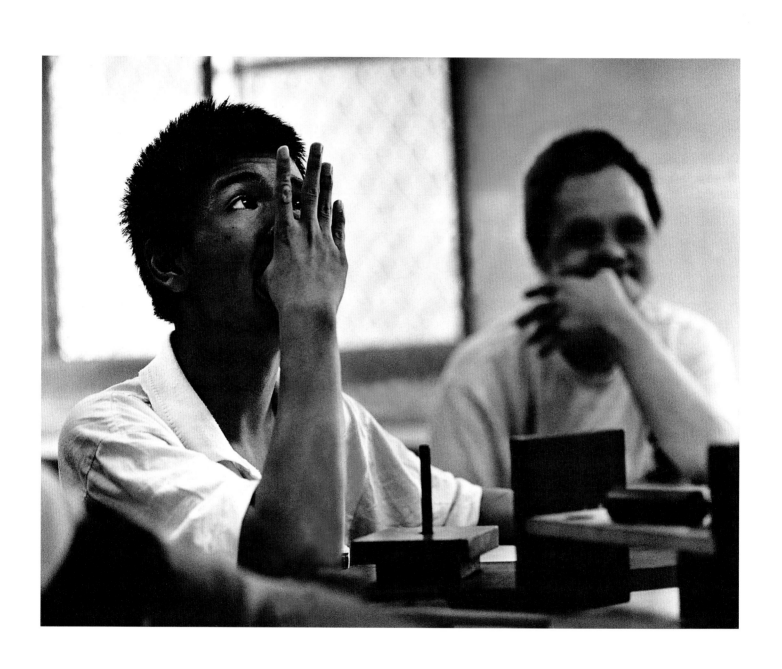

小頭症 1983年生

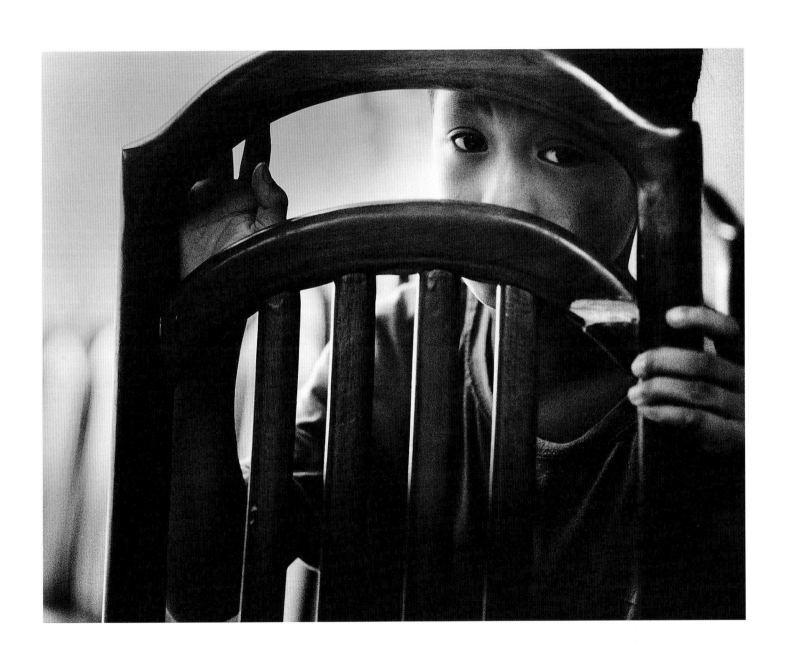

吃完飯，他就這樣看著我，這注視的眼神又深又久⋯
讓我覺得不是我拍他而是他在拍我。

智能不足　1992年生

我可以吶喊 你能嗎？

我深深地聽見
你在控訴
人類選擇名利
卻遺棄了情感和身體
我深深地醒覺到
你在吶喊：我有愛 我需要愛

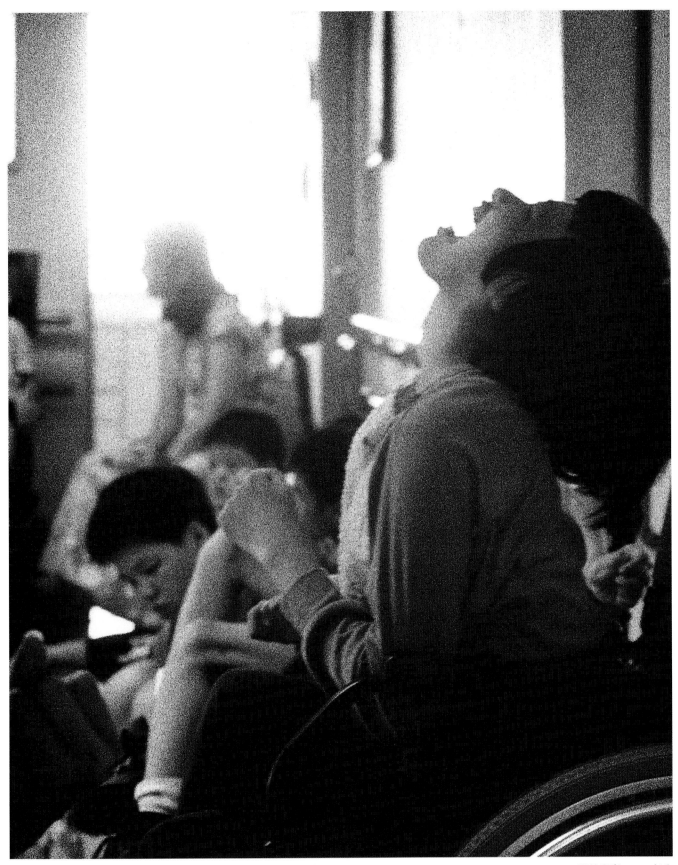

脳性痲痺　1973 年生

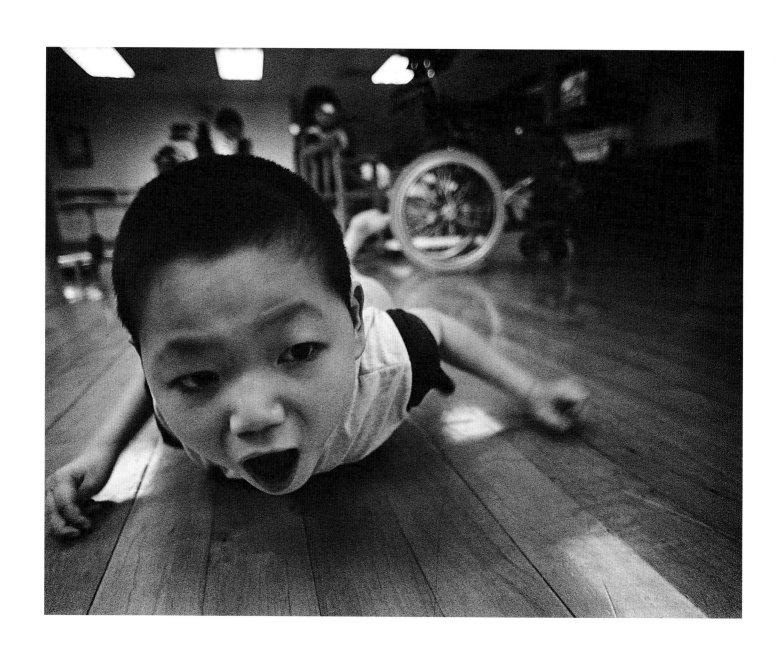

他　翻轉又翻轉……企圖爬起
奈何手腳不聽使喚
他的眼神　是如此的殷切又盼望
直到我拍不下去！含淚掉頭而走
當我驀然回頭
看他依然仰著頭看著我
好似看著我的詭計

腦性痲痺　1992年生

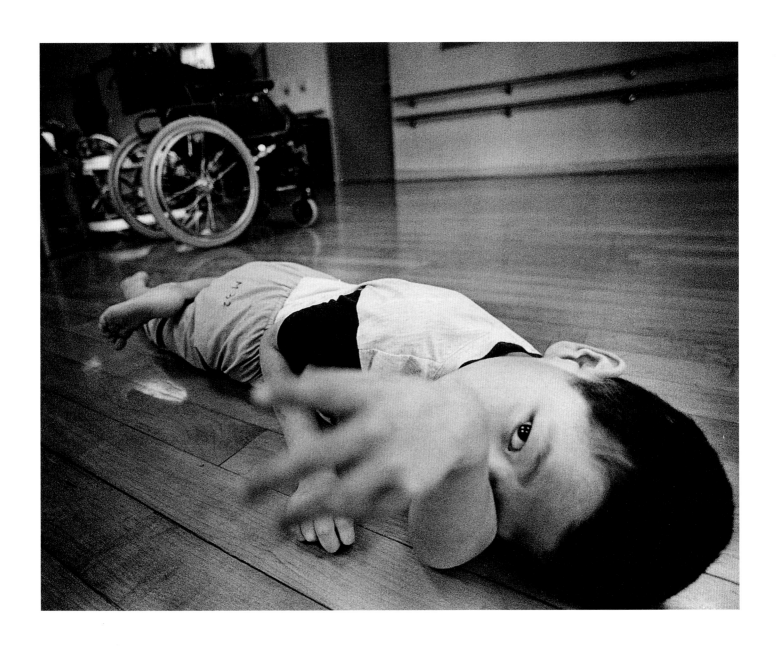

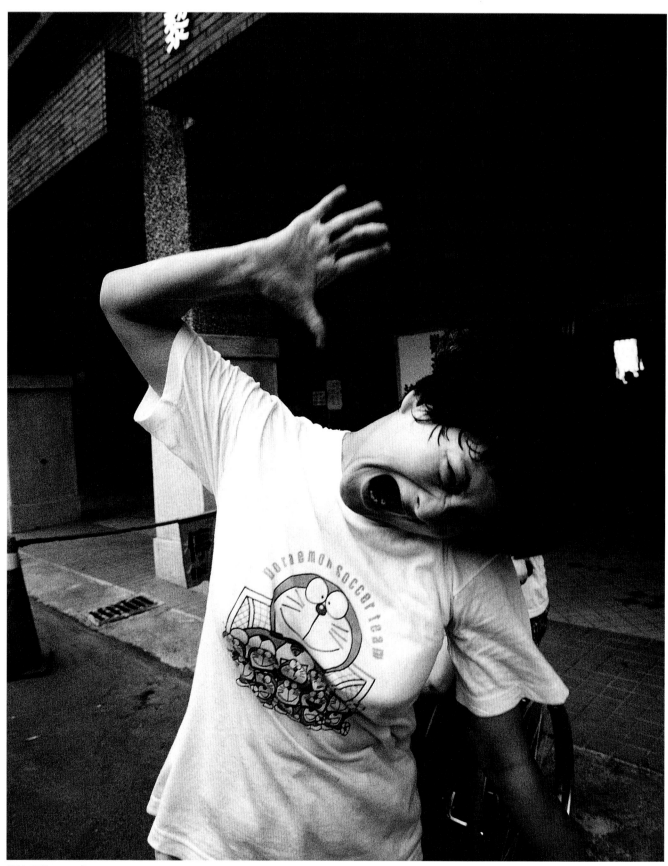

腦性痲痺　1962 年

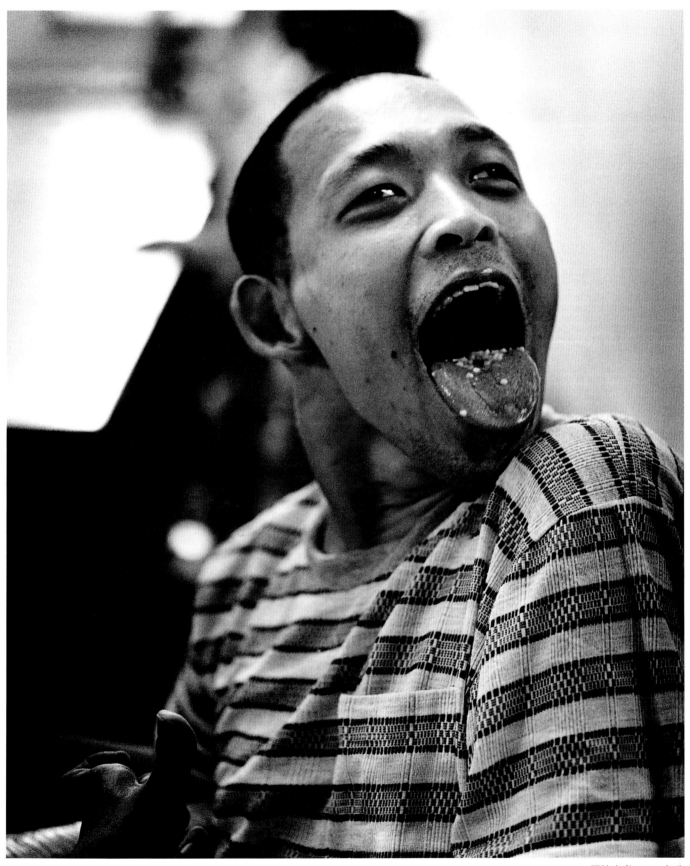

脳性痲痺　1965 年生

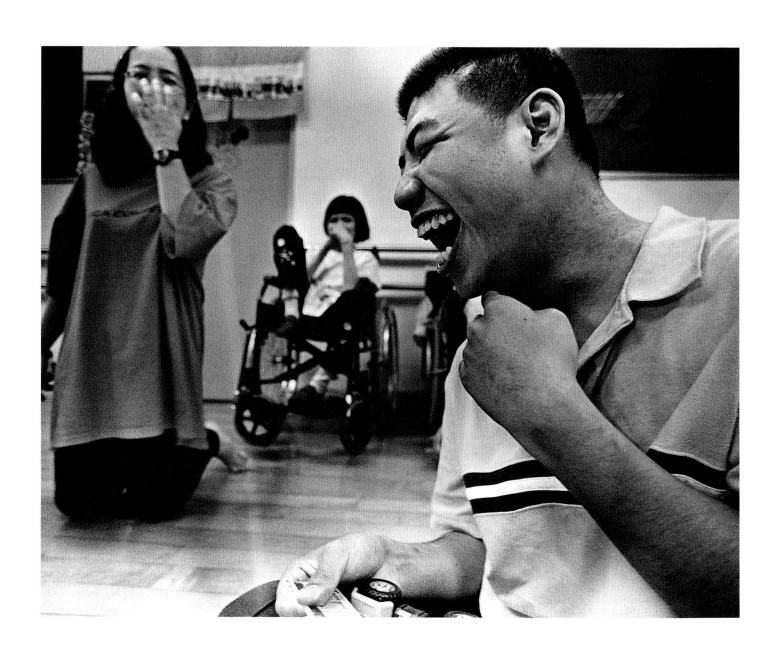

小頭症　1976年生

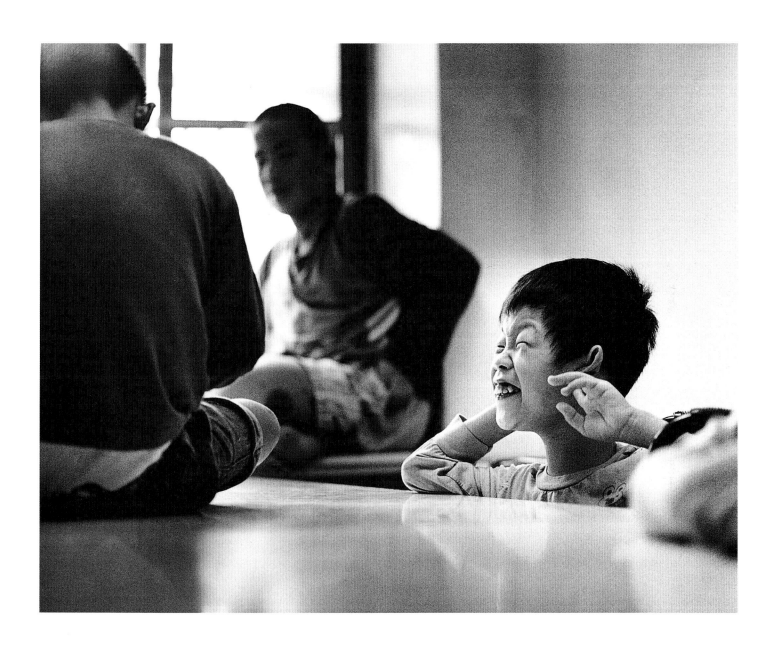

愛、生活與學習

這些師生的容顏
使我想起生命不可承受之輕
生活的體驗 是如此地重
當負擔愈沉 靈性愈明

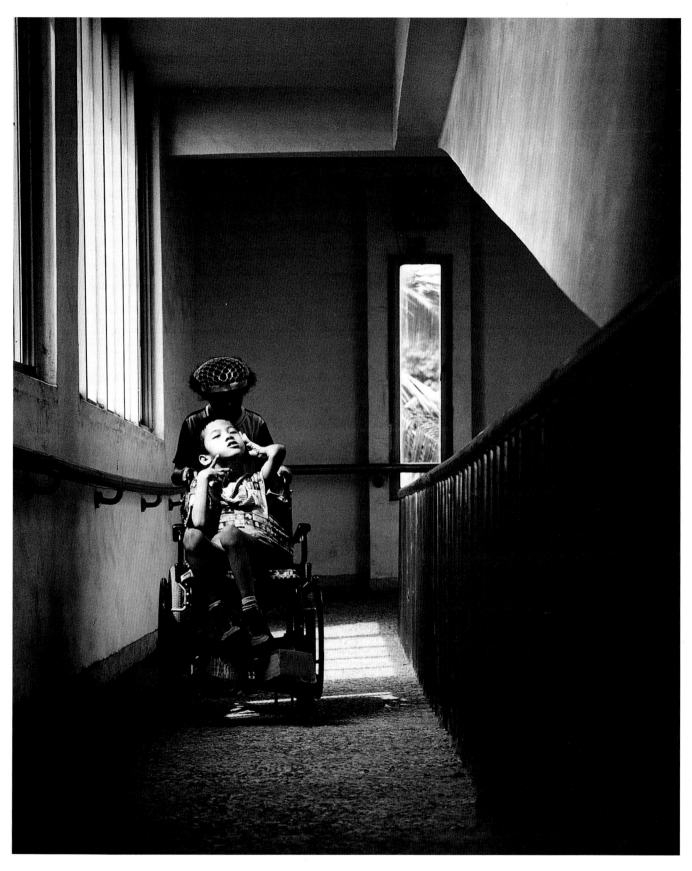

路多長　我不知　因為光帶著我　命是啥？我不知　手上的愛，就是我

腦性痲痹　1991年生

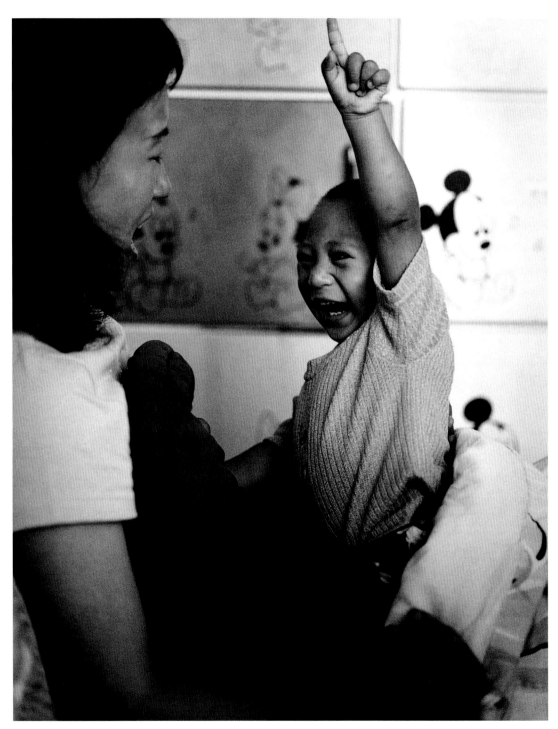

我的名字—叫第一名
聯想　兒時
阿娘幫佣去　晚回來
多桑　做生意　少回來
阿姊　嫁出去　不能回來
家裡剩下小姊姊、我
小姊姊愛讀書　守書旁
我　愛玩耍　往外跑
好天氣　看見白雲掛高高
總以為　有天會長大
會像孫悟空駕雲騰空逃
逢壞天氣　雨下個不停
和著小姊姊的朗吟
我則鬱悶地倚在玻璃窗前
霧氣總是模糊了窗外景
只有在此時
可以在玻璃窗上寫上—第一名

小頭症　1998 年生

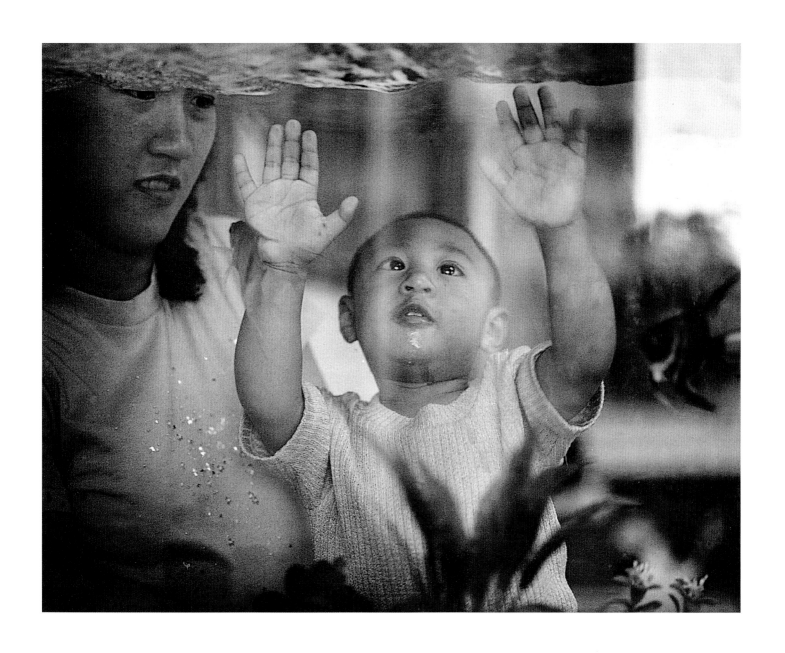

小魚兒　小魚兒
一會東一會西
游來游去沒距離
靠來靠去真有趣
小魚兒　小魚兒
游來游去皆碰壁
一會進一會退
撞來撞去多愜意

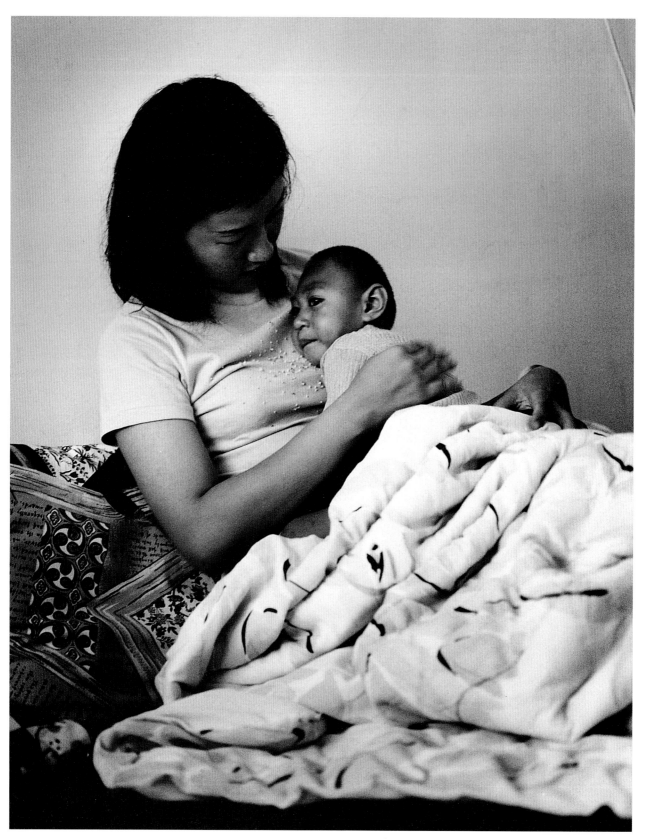

寶寶乖　寶寶乖　平平安安在胸懷
寶寶壯　寶寶壯　快快樂樂在搖晃
寶寶好　寶寶好　天真無邪不會老

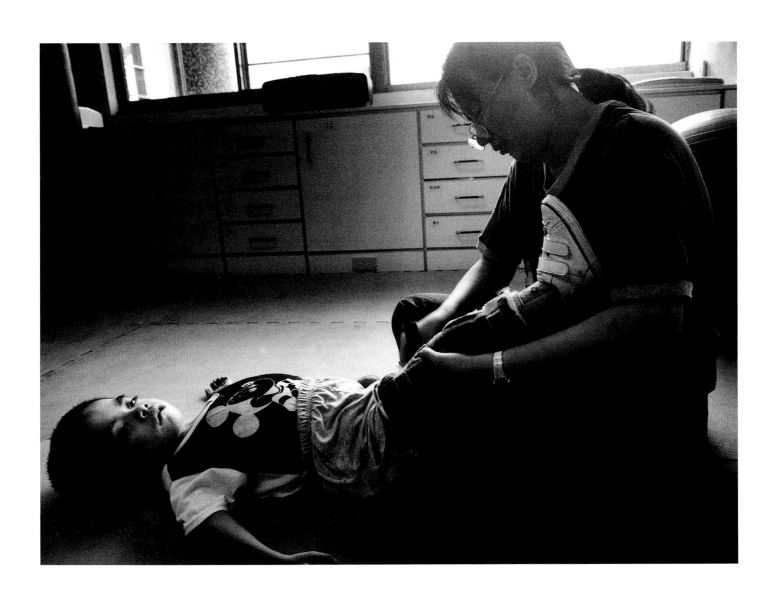

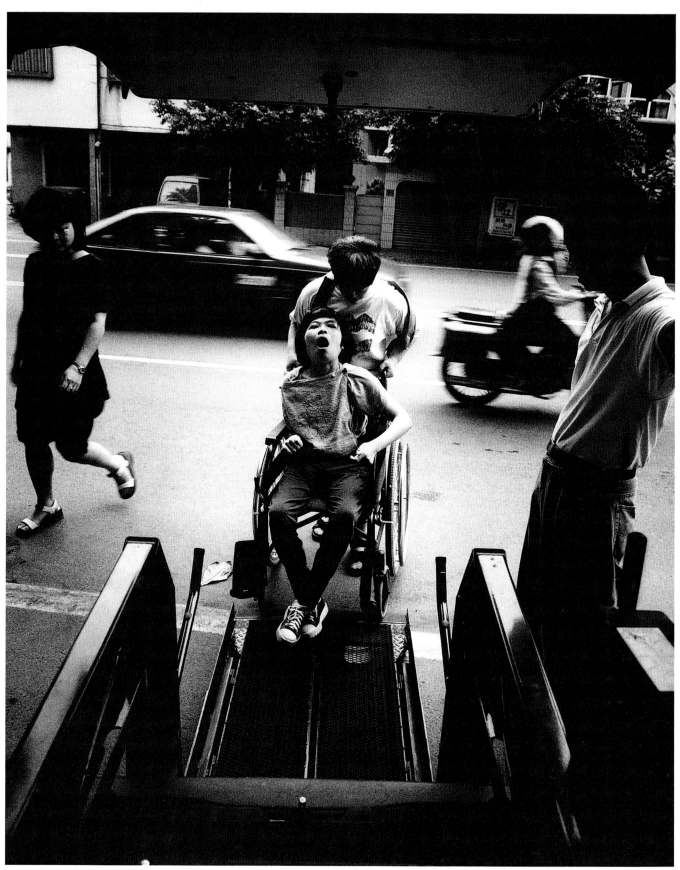

腦性麻痺　1973 年生

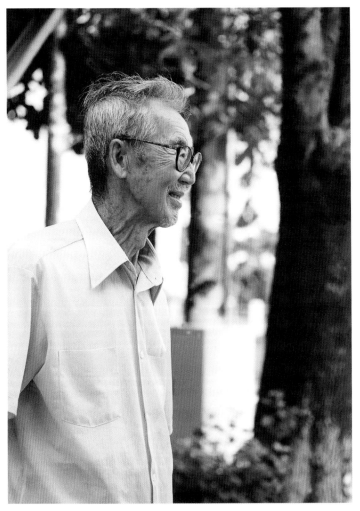

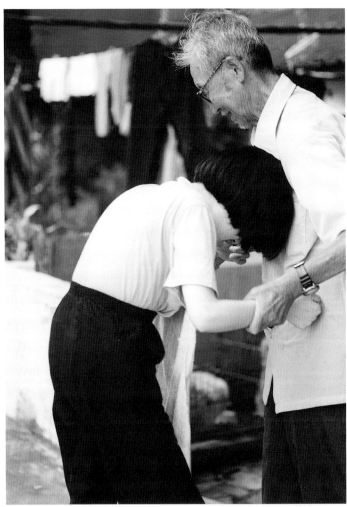

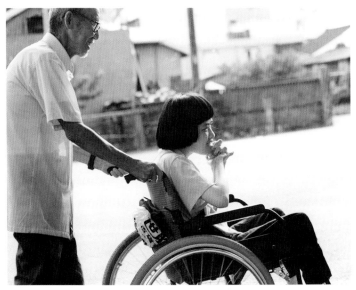

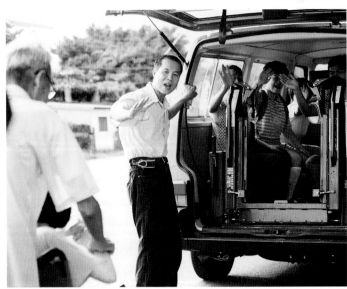

爺爺的希望與愛
十四年了，就從那天起無論日曬雨淋
目迎　目送，目送　目迎，知道日子總會過去，像白髮漸漸地落地
但是　爺爺更相信，〝愛〞是孫女唯一的依靠，天天的盼望　始終如一

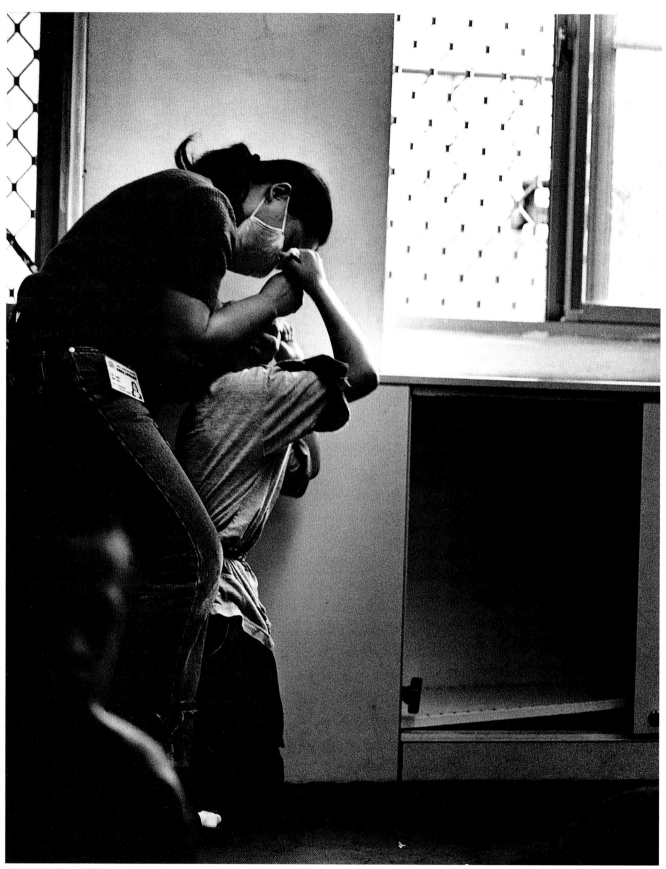

等吃到這口藥，已是第三回合了，近一個鐘頭的追逐、爭脫、反抗、哄説……叫看的人傻眼，幾乎忘了按快門。

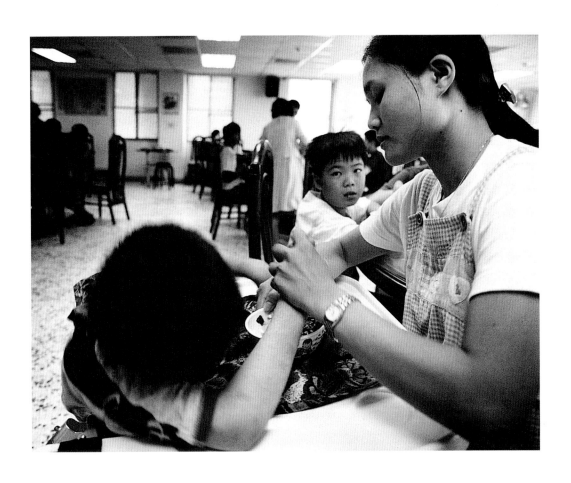

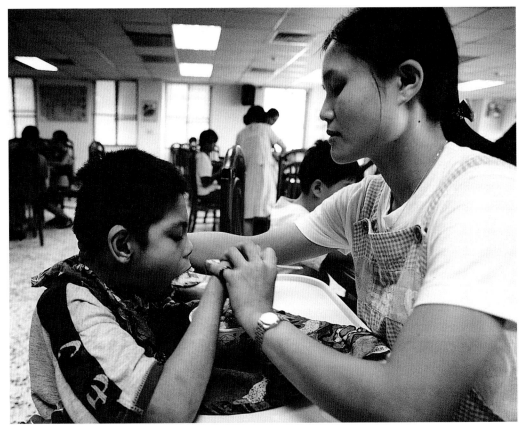

過動兒
忽而東 忽而西 任意抓東西
過動兒
忽而騷 忽而鬧 管你的嘮叨
過動兒
忽而跑 忽而跳 讓你團團繞
過動兒
忽而上 忽而下 包你糊里糊塗抓不到

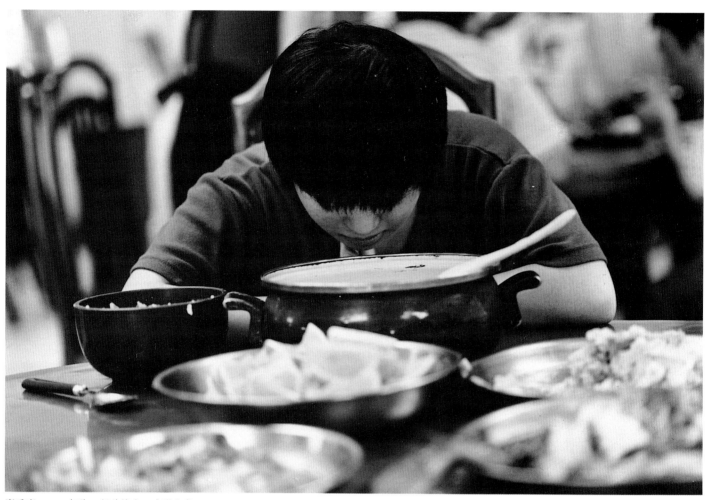

唐氏症　1983年生　飯前禱告、感謝上帝。

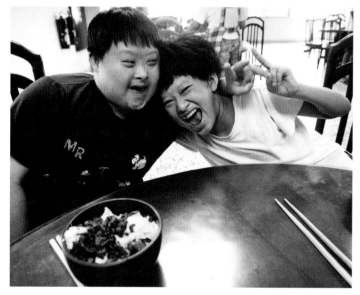

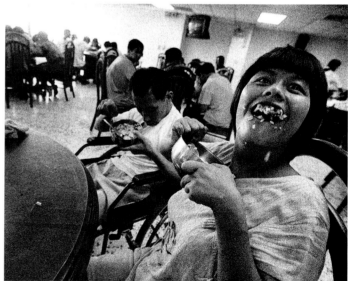

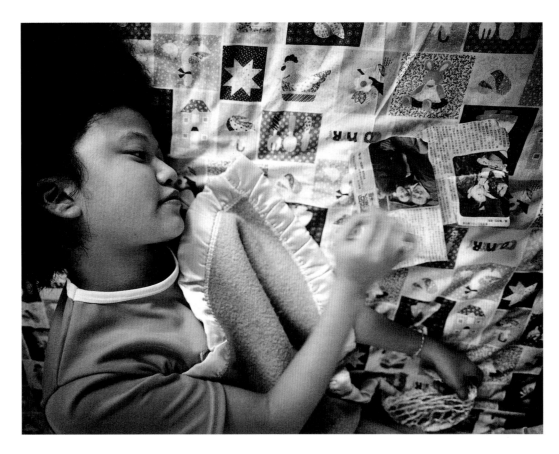

每天
睡覺前
她總要翻看一下
我被好奇心驅使
雖經無數次的拒絕
此回終於成功 Show 給我看
原來翻看的是她心中的偶像

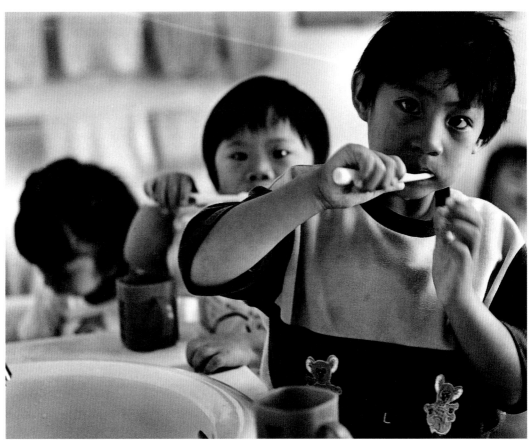

小頭症　1996 年生

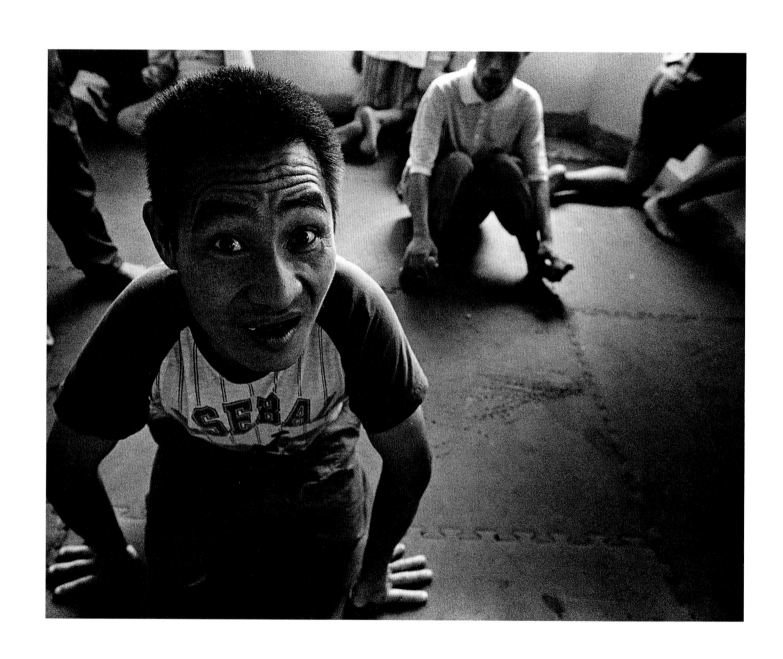

飲酒啦⋯
飲酒啦⋯
這是他的招牌話 很堅持

智能不足 1966 年生

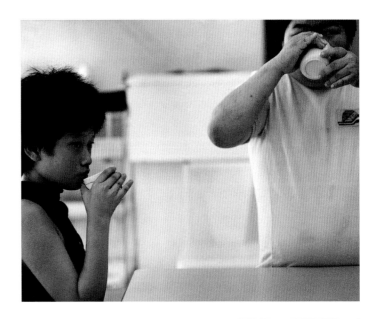

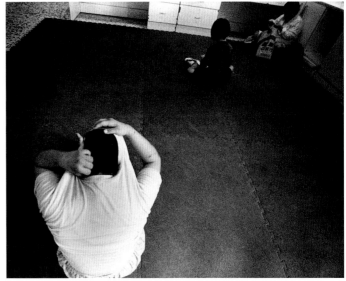

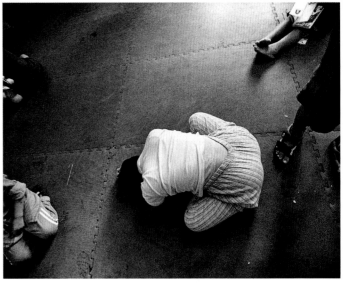

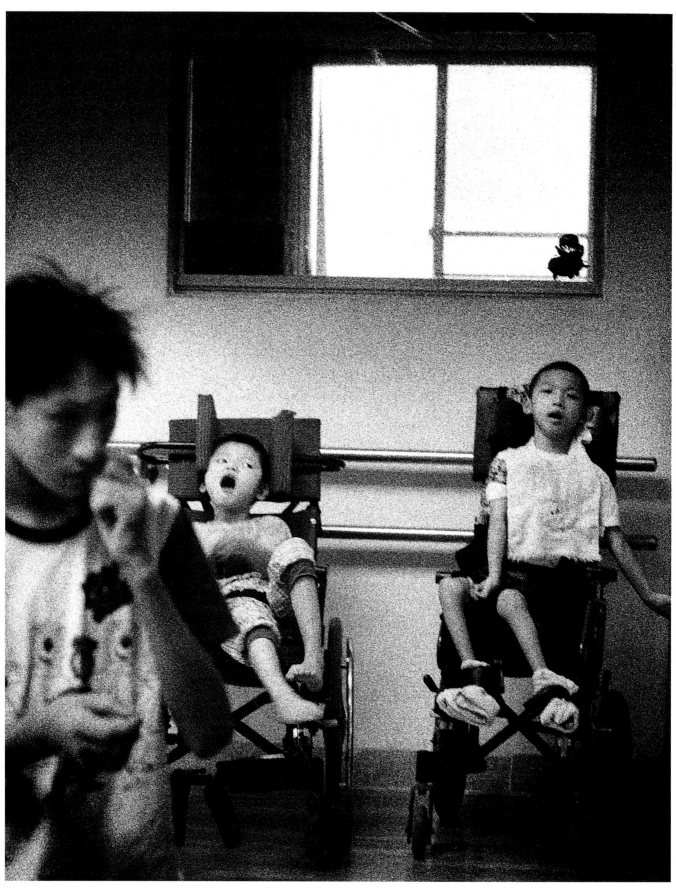

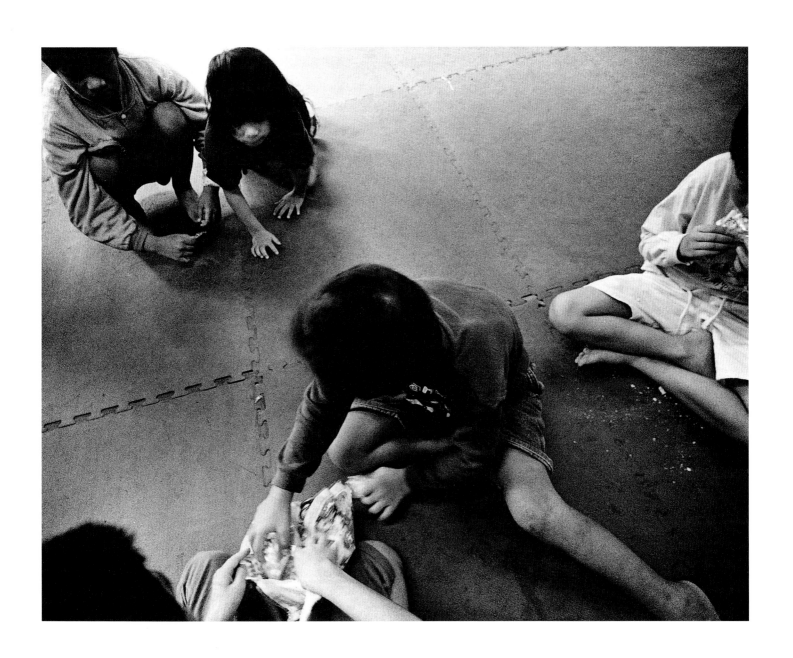

搶食與愛
民以食為天
得者、搶者、觀者凸顯著弱肉強食的人類
顯然老師的愛與方法
終告平息一場搶食之戰!

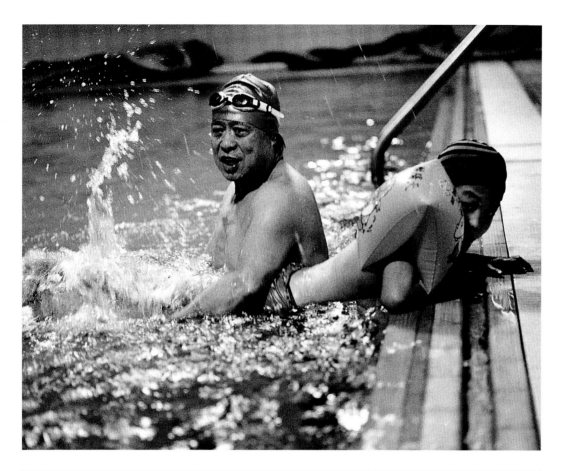

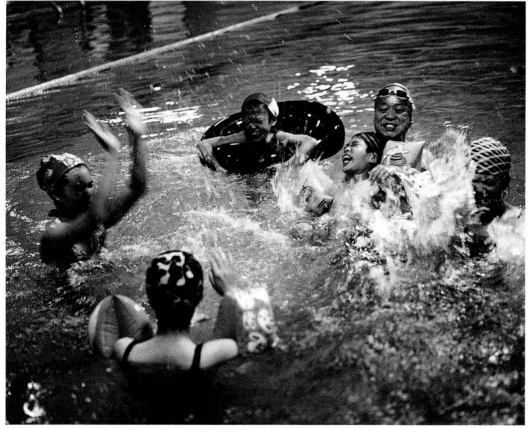

水療課程

從怕水到打水花，從玩水到游泳，
透過身體在水中的活動，水幫助他
們舒展殘弱的肢體，彷彿回歸到嬰
孩在母體羊水中的原始狀態，水也
讓他們清楚地明白自己的身體知
覺，這是一種醫治，那互動的接觸
是行走在地上無法感受的…大夥們
與這水池成了朋友。

粗大動作訓練

惨了！
她陷入球海了！
拔腿快跑

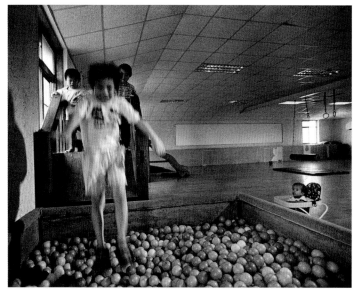

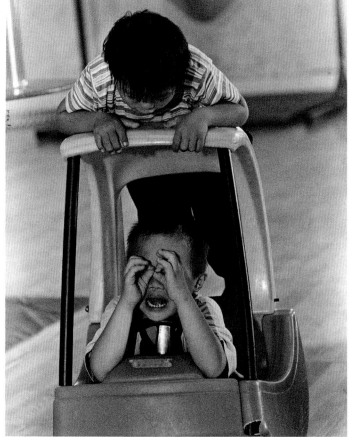

唐氏症　1994 年

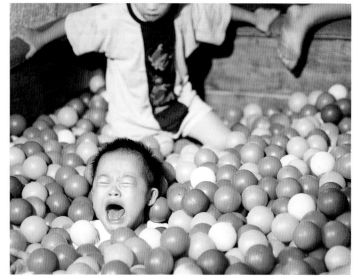

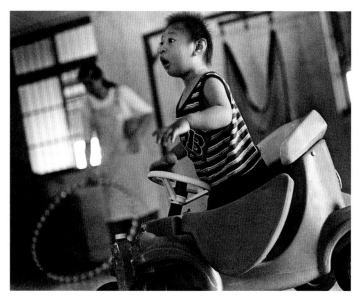

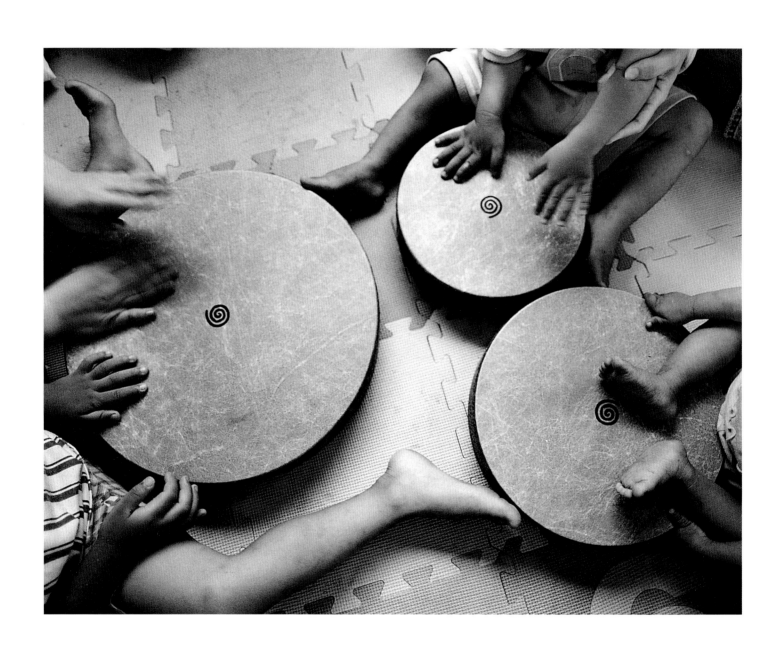

隆隆的鼓聲
不是敲不醒鄰居的沉睡
而是人類呀！人類！
難道不覺慚愧？
這不就是每日熟悉的都會！

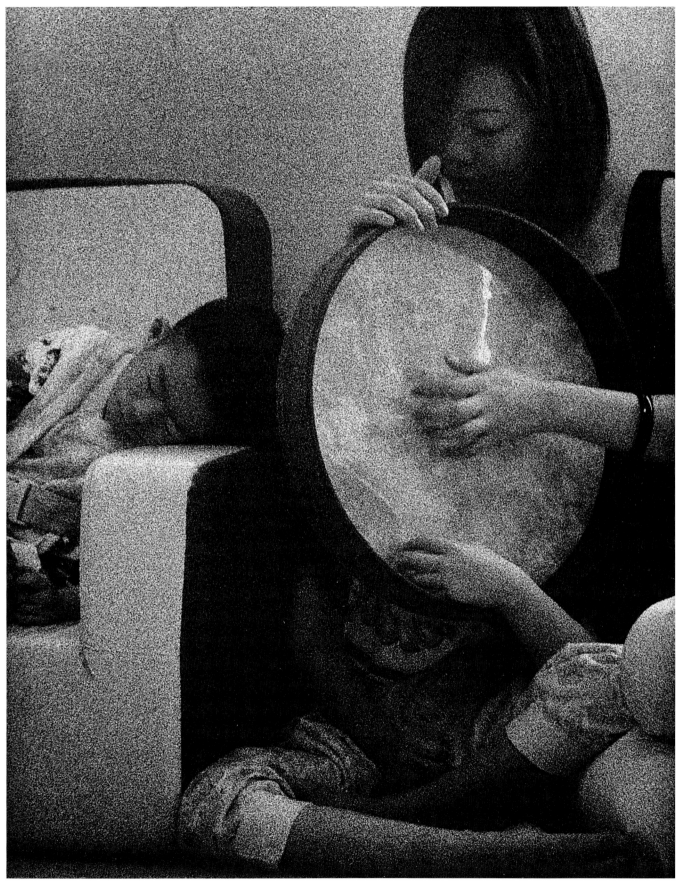

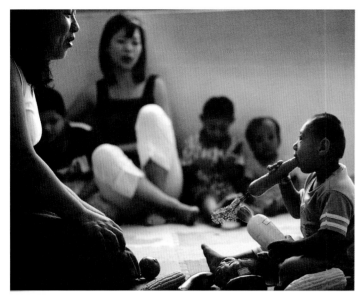

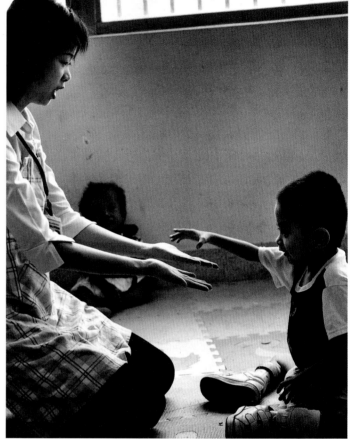

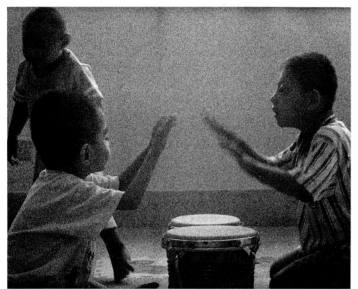

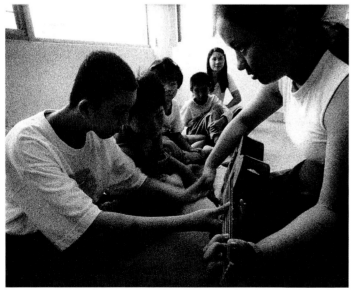

天上星星　比人類還多
地上螞蟻　比人類還多
但是未見過它們的殺戮
黎明孩子的痛比一般人多
黎明孩子的敏感比一般人多
但未見過他們的仇恨嫉妒

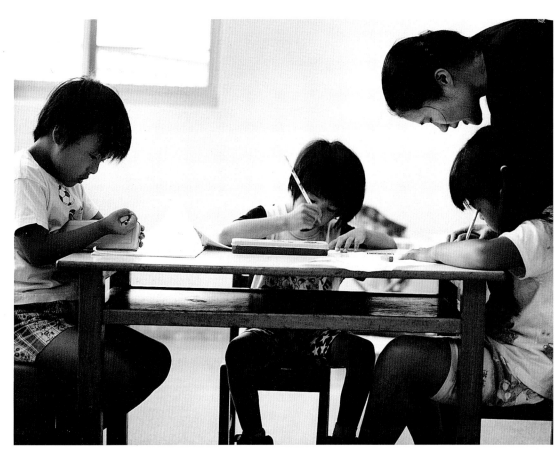

精細動作課程

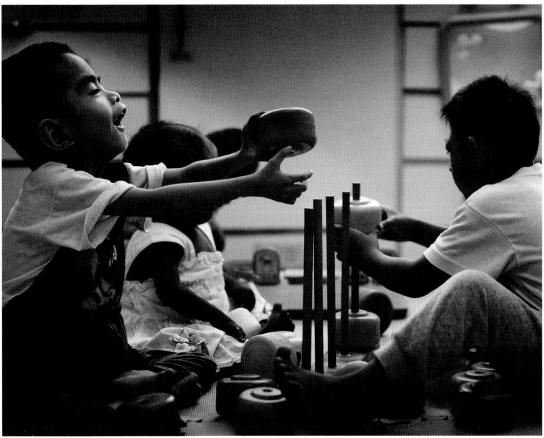

復健課程

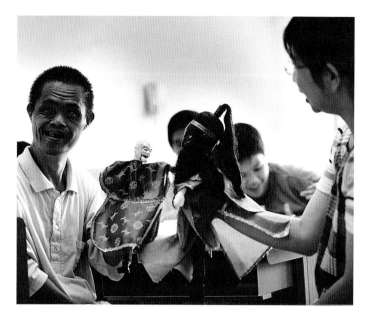

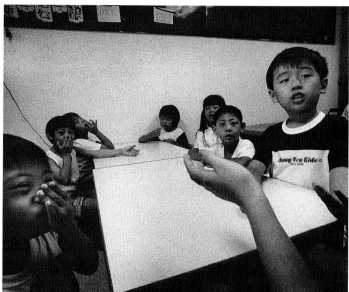

認知課程

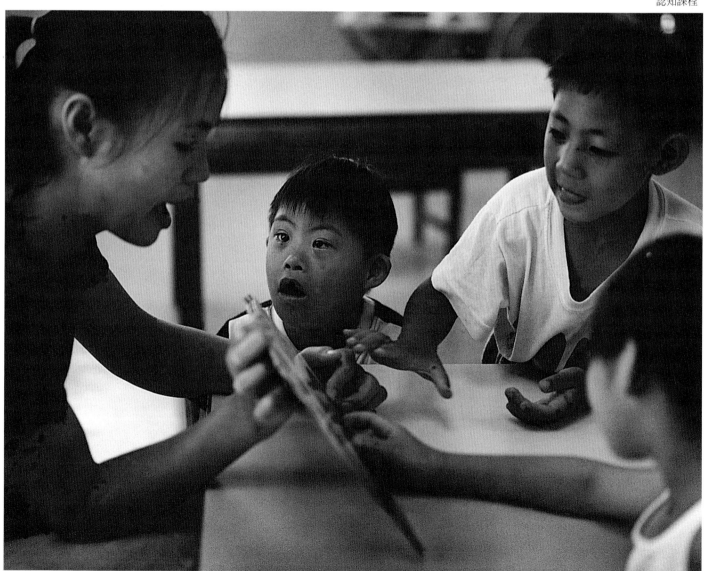

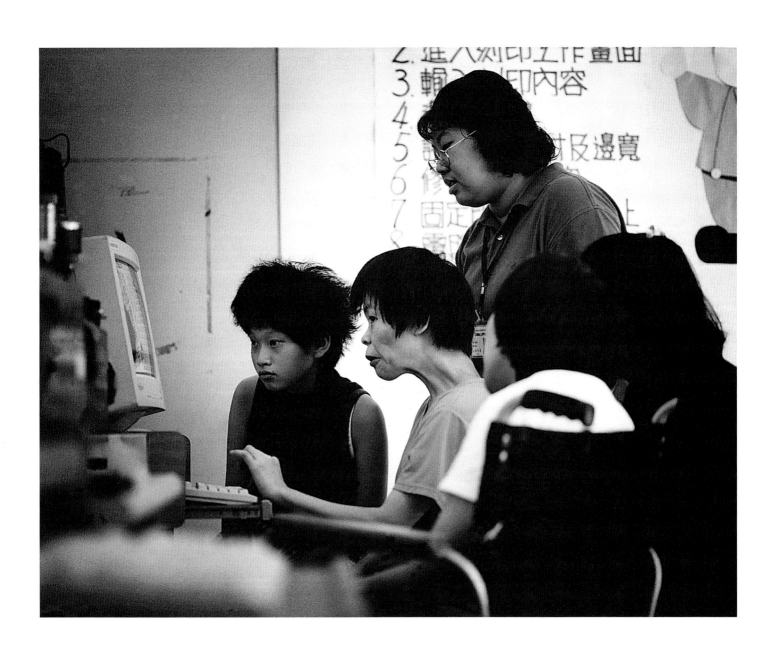

職訓—電腦課程

教養院中職業訓練課程的目的和期
許，就是讓孩子們習得一技之長。
在學習的過程中，呈現出的不僅是
孩子技巧方面的熟練度而已，更是
建立自信與獨立的終極目標。

你是我的左手、我是你的右手

當我
有手不能用
有眼不能看
有耳不能聽
有嘴不能說
有腳不能走
我試問自己　只要少了一樣
我願意付出多少代價挽回
喔！我難以想像……

感謝主！在這裡
生命最原始的力量～「動」
及最可貴的力量～「互動」
讓一切變得可能

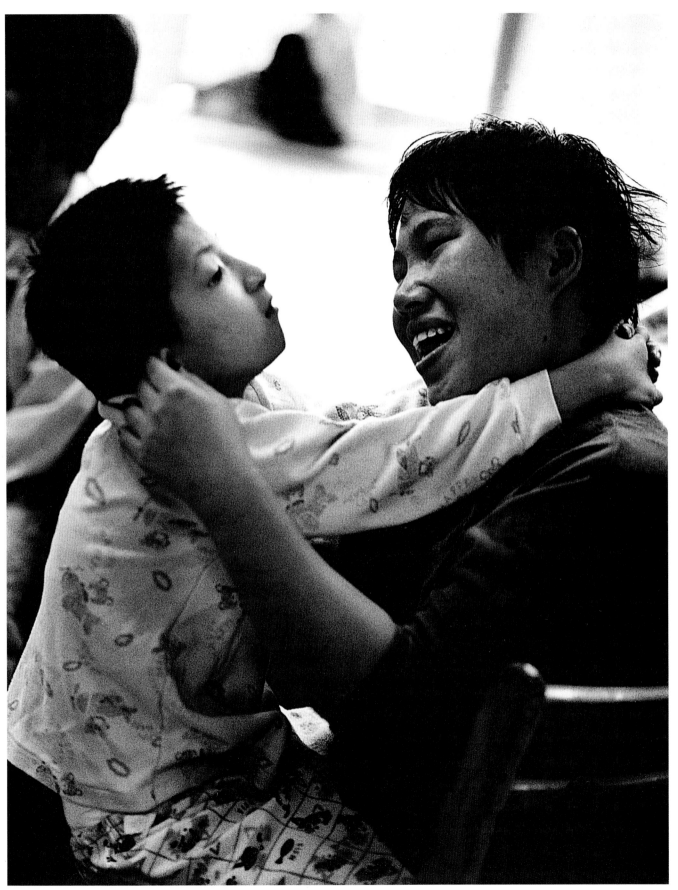

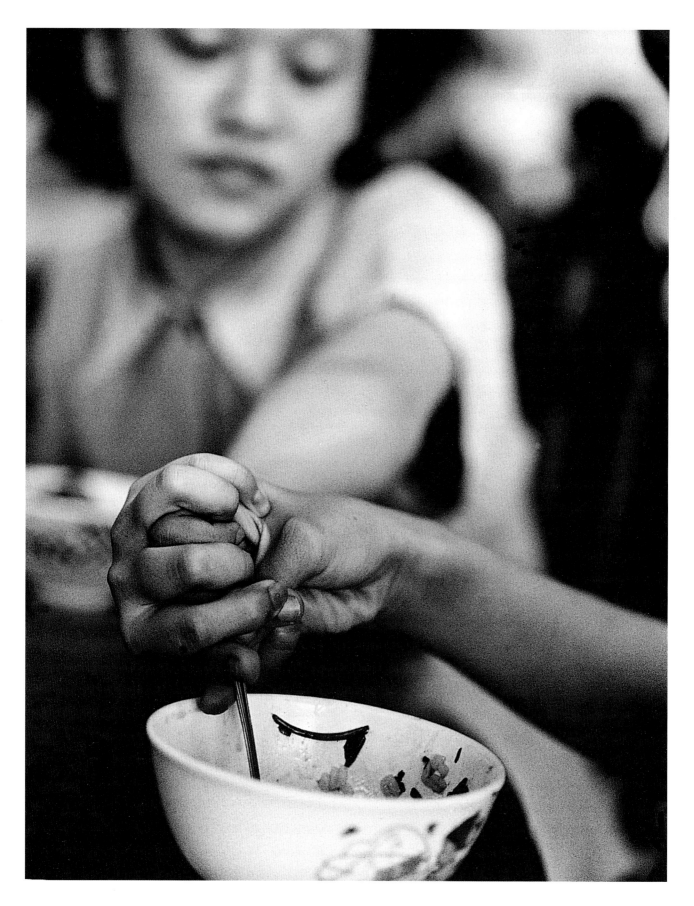

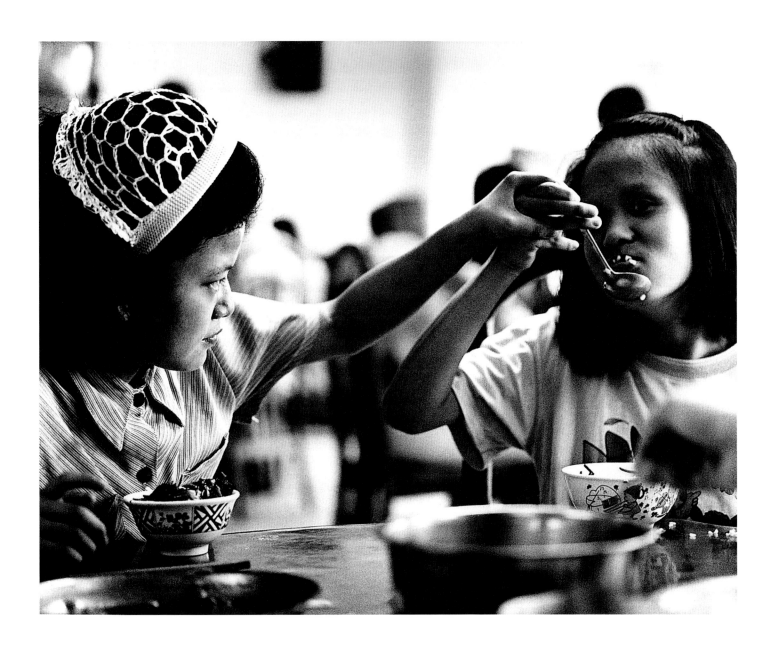

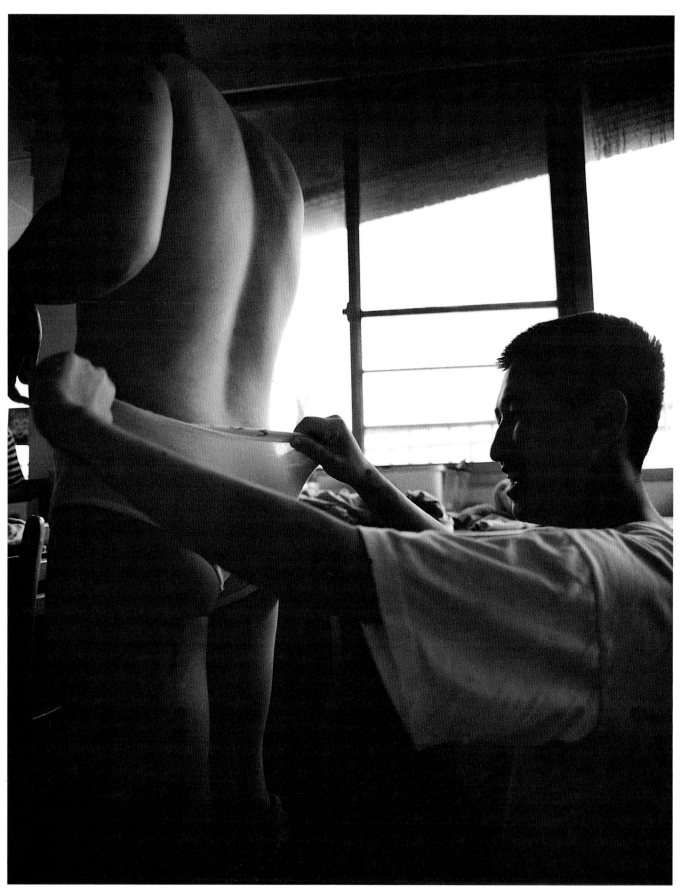

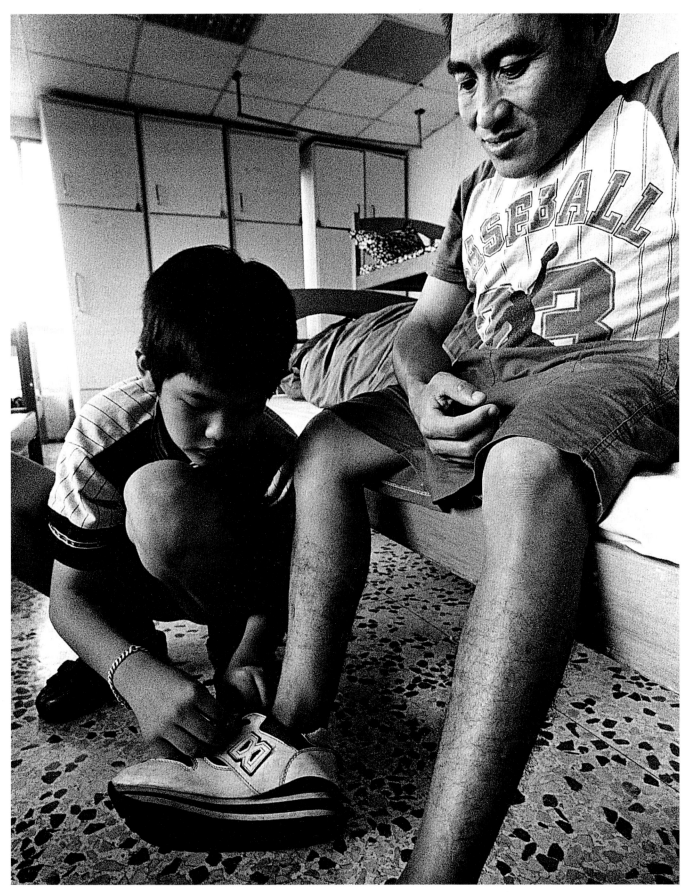

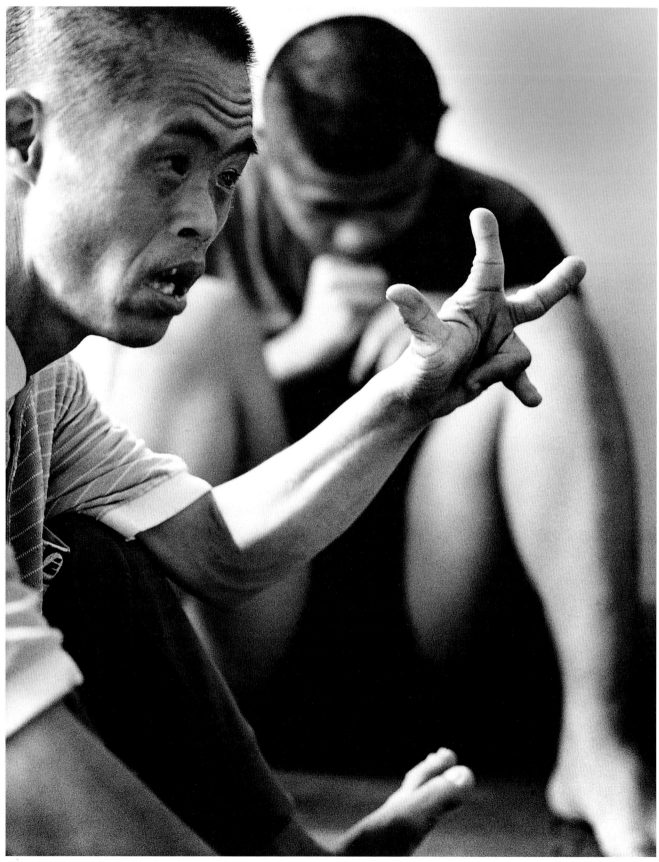

他最大的興趣：玩布偶、打鼓、唱思慕的人 唐氏症 1962 年

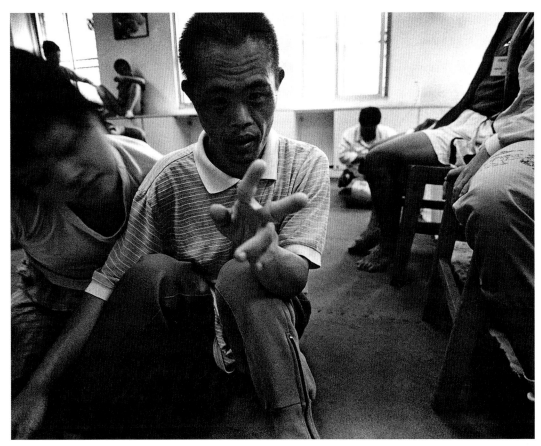

你惦惦啦!
你惦惦啦!麥過來!

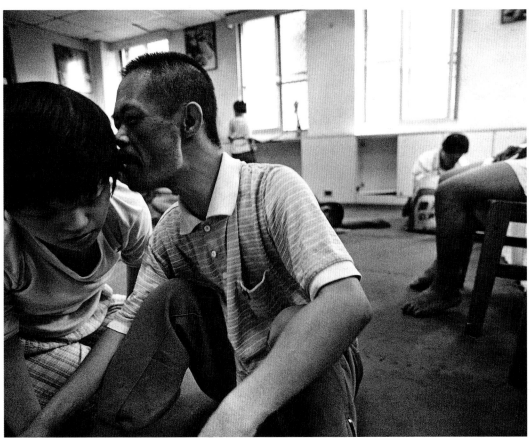

我卡你講　你免驚：我在這!

才子佳人不寂寞

在這裡！
讓我想起電影中美麗人生的男主角
在高舉著奧斯卡金像獎牌時
向台下及全世界的人如是說
首先我要感謝我的父母親
他們賜給我生長在貧窮的家庭裡
是的
在黎明的國度中，
軟弱和殘障會消失，剛強和喜悅會填滿
有限的距離，凝聚了無限的生命力

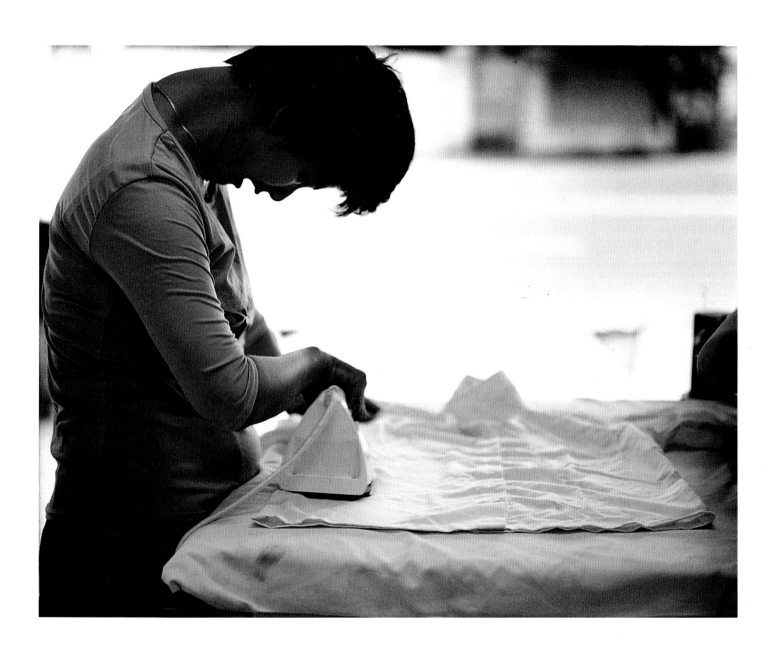

腦性麻痺、又患了嚴重的脊椎側彎的她幹起活來，洗衣、燙衣、疊衣或者是繡花皆是樣樣專精、樣樣行！捕捉這樣的鏡頭時被熨斗的蒸氣朦朧了焦距，沒想到拍下來的竟是躺在燙衣檯上享受母親般細心照料的白襯衫。

腦性麻痺　1962 年生

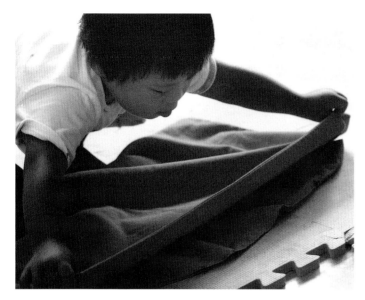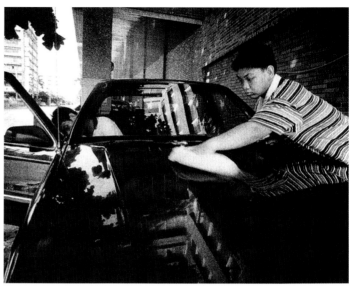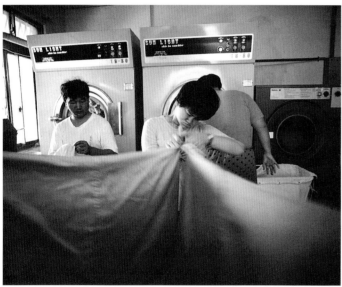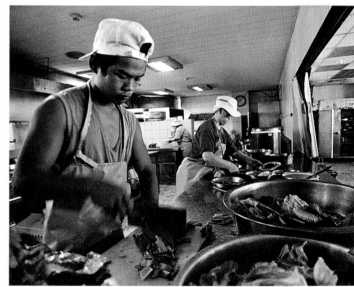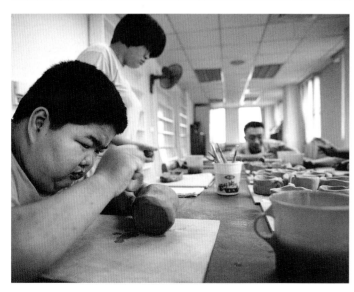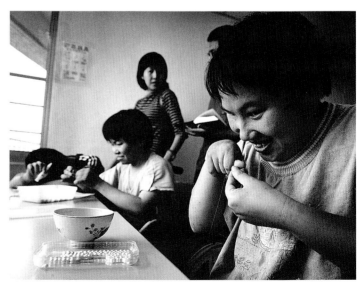

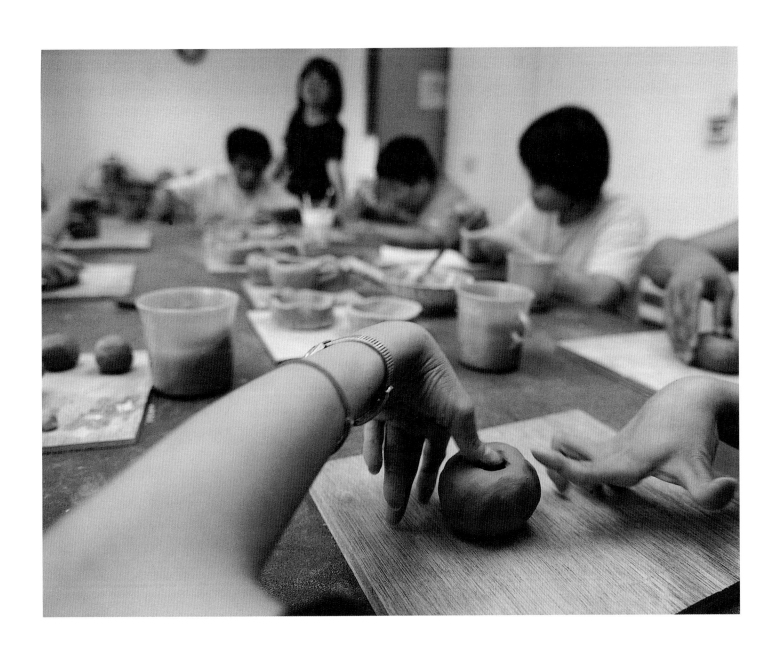

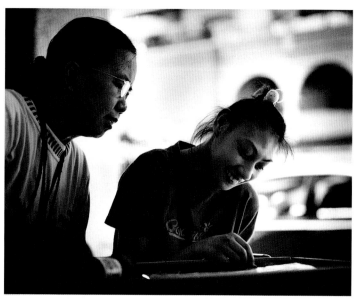

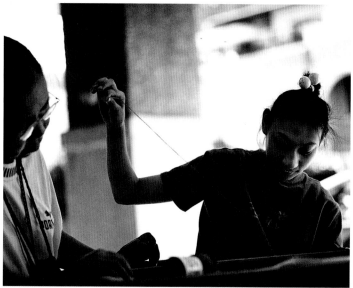

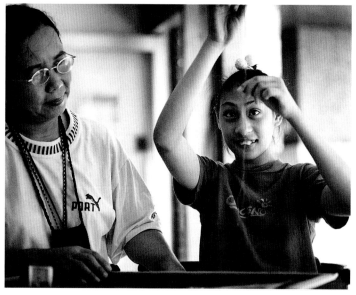

這畫面讓我想起兒詩

慈母手中線

遊子身上衣

臨行密密縫

有朝一日

我服役凱旋歸

雖是冬寒也不覺

原來 愛人早準備

竟是夜夜繡巾圍

小頭症　1984年生

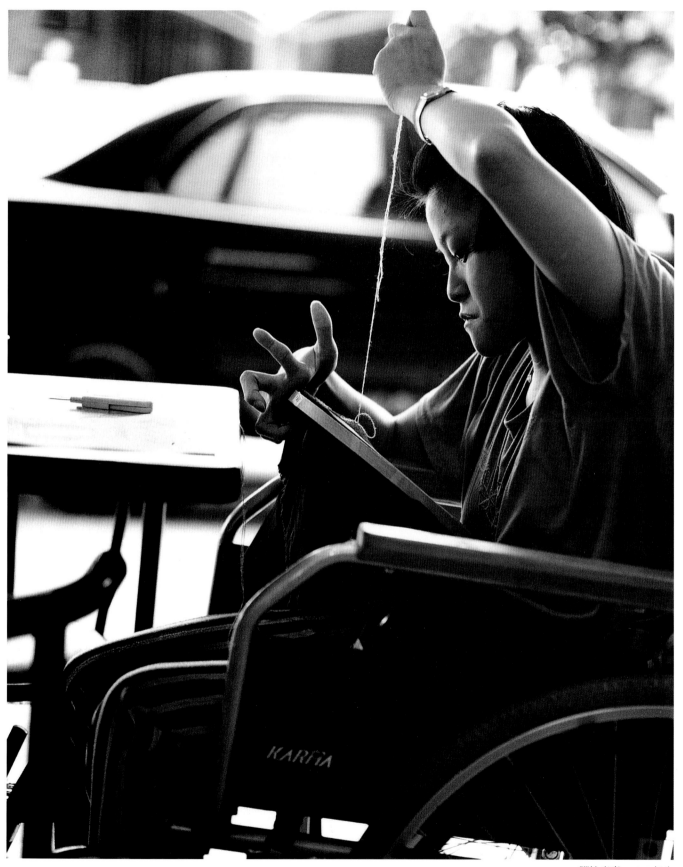

腦性痲痺　1972 年生

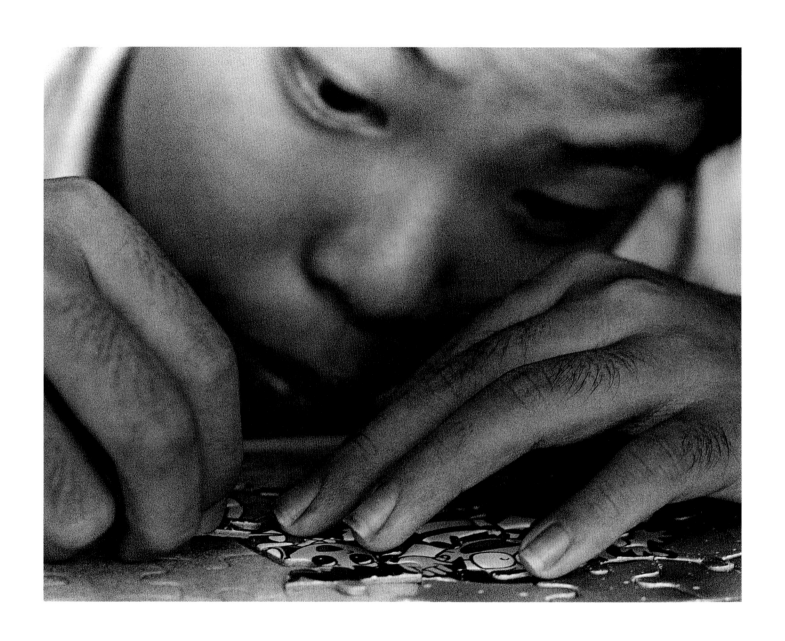

智能障礙、先天脊椎缺損　1987 年生

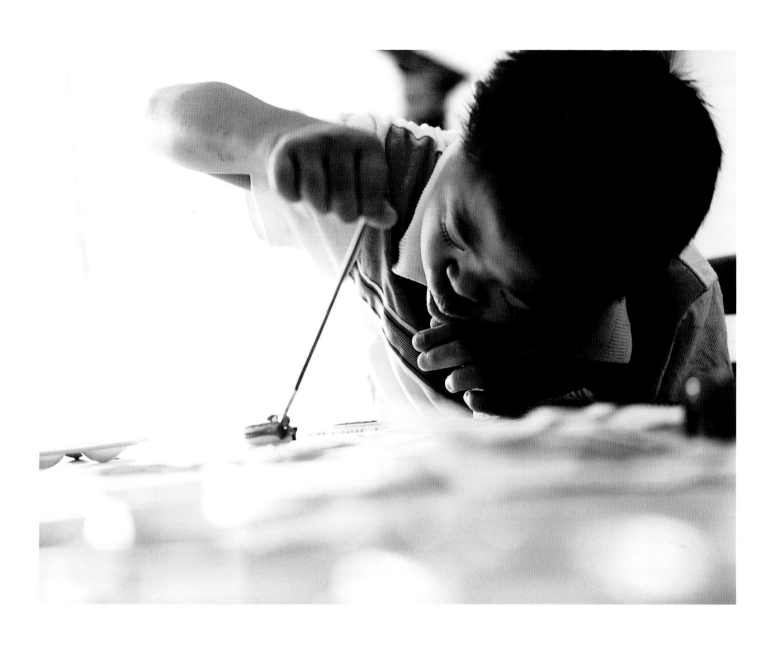

唐氏症　1990 年生

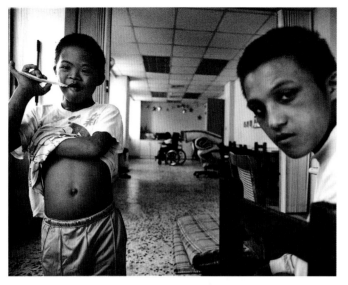

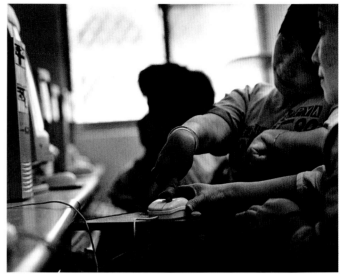

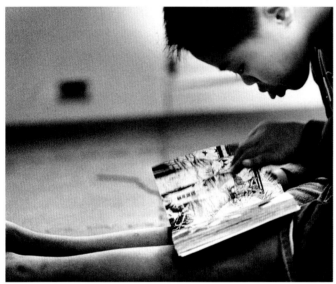

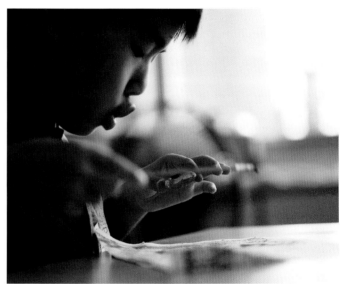

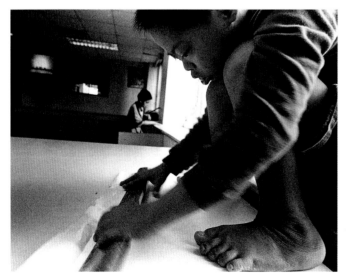

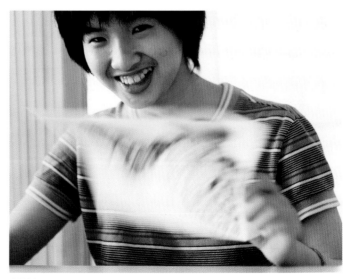

以前的人說：天才與白癡在一線間
這是事實　畫畫　看漫畫　收畫報　對他而言是全部

自閉症　1992 年生
智能不足　1985 年生

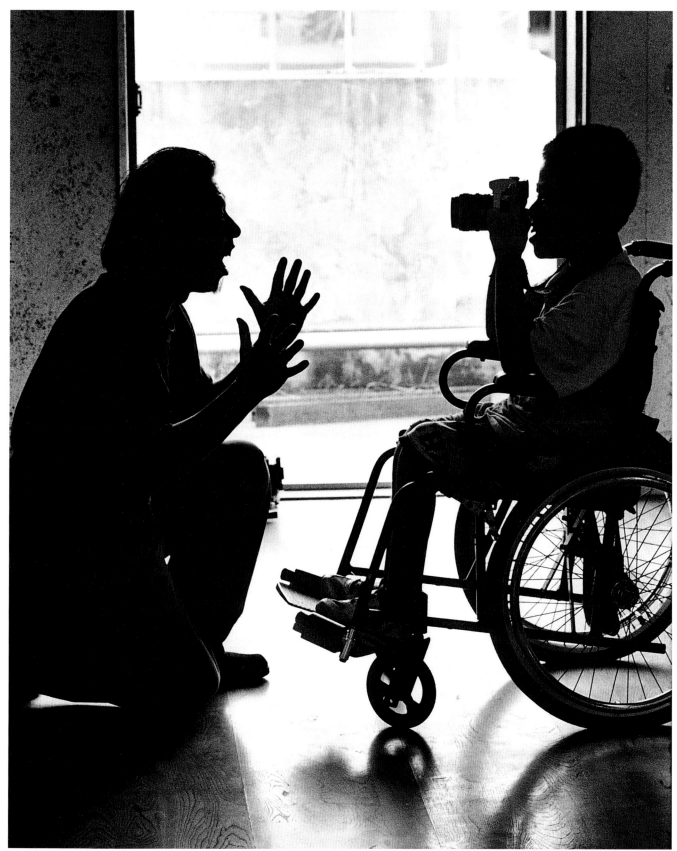

「山羊叔叔!山羊叔叔!讓我看看嘛!拍一張嘛!山羊叔叔!山羊叔叔…」廊道響滿稚拙的聲音,反覆又反覆、一次又一次…他揮著手恨不得跳下輪椅,最後他的好奇和企圖,終究得逞了!(何靜怡攝影)

無盡的愛

世上最強大敏捷的東西
——風　　　能移山倒海
世上最肥的東西
——土地　可以孕育萬物
世上最有影響力的東西
——腦袋　　　可以創造一切文明
世上最善變的東西
——人心　距離最近隨時可變
世上最恐懼的東西
——人性　慾望愈強則愈具毀滅
世上最美的東西
——愛　　　愛愈多，回饋更多
世上最好用的東西
——上帝　只要你要，隨時與你同在

心靈深戲
追逐　不是為了輸贏
像　潮汐
捲起了浪花
捲起了人生的起伏
又像雲彩
庇蔭大地
呈顯著生命的光影
孩子加油！
因為你們勇敢往前跑
跑出心靈的歡愉！

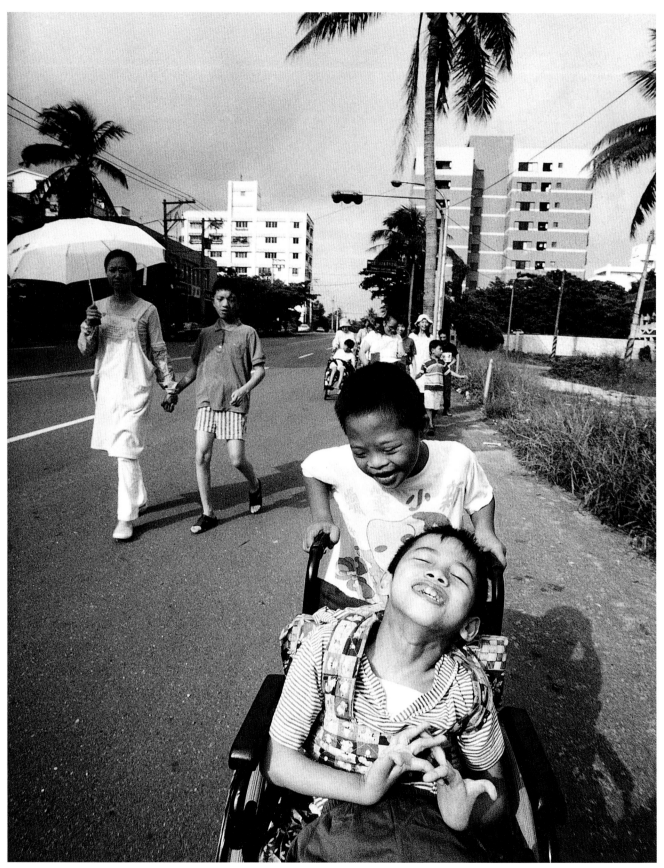

推呀！推呀！ 推不盡的愛 划呀！划呀！ 划不完的笑顏 這就是咱們的戲夢人生

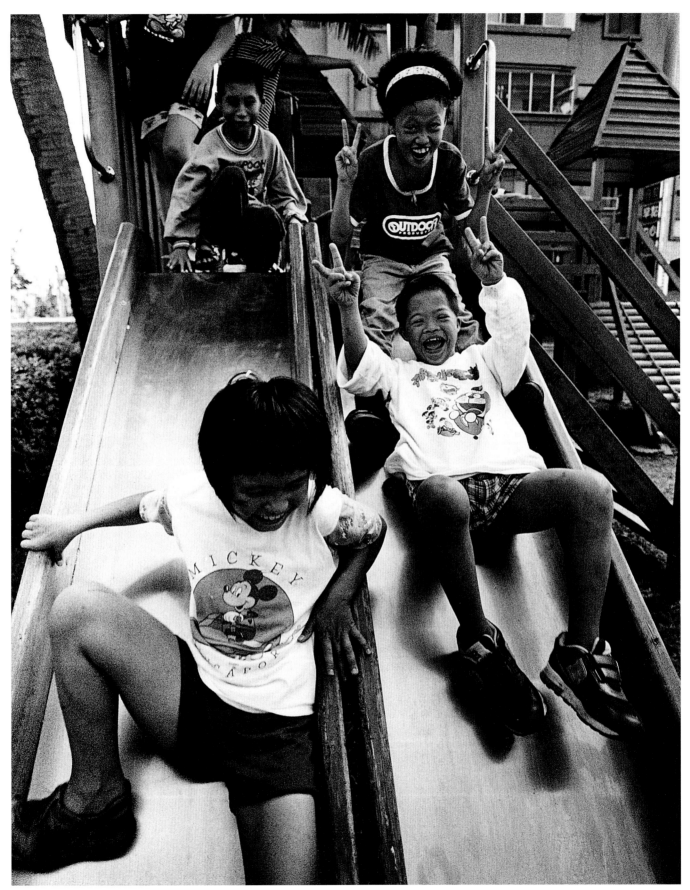

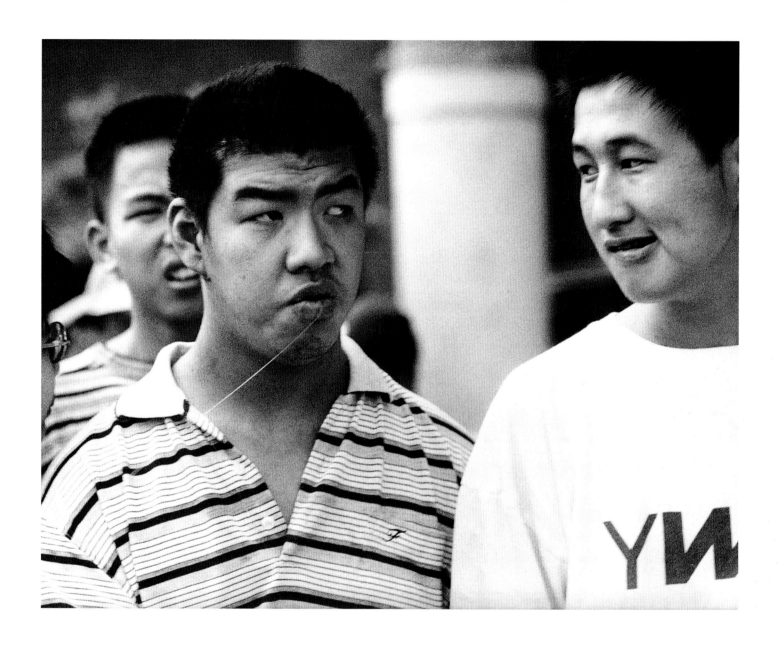

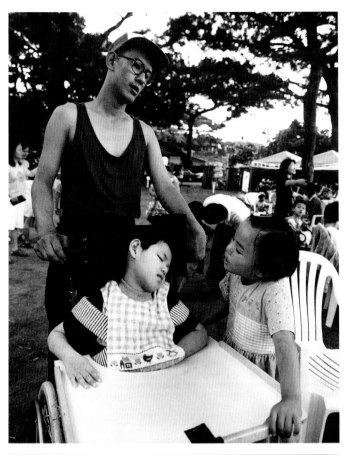

醒來吧！這裡很好玩哦！

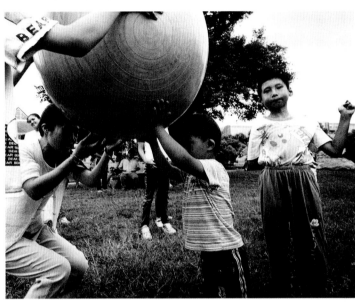

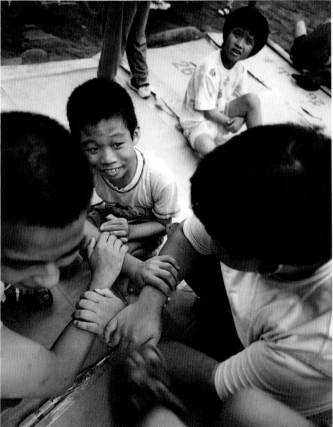

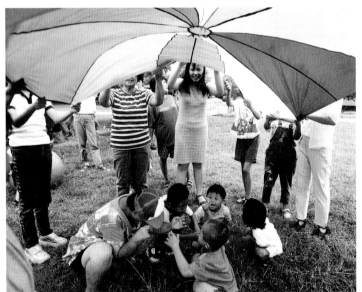

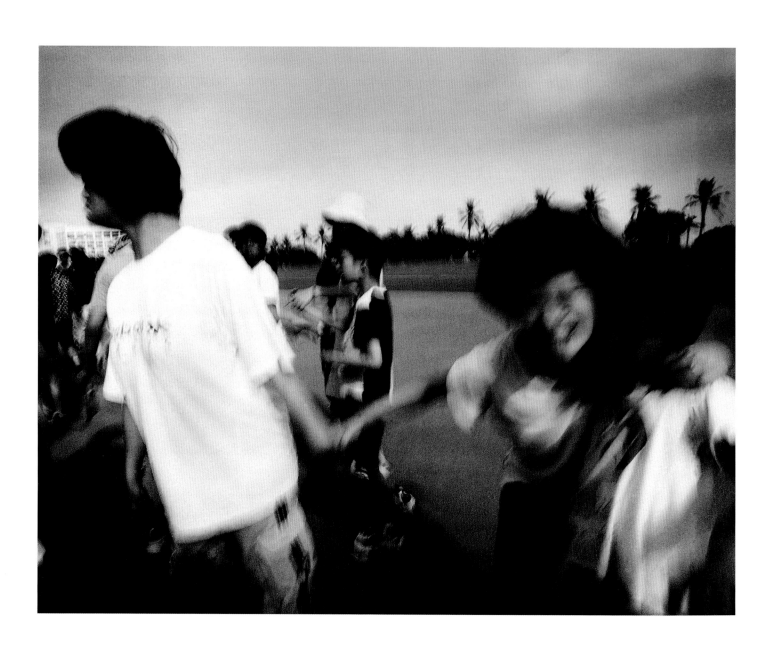

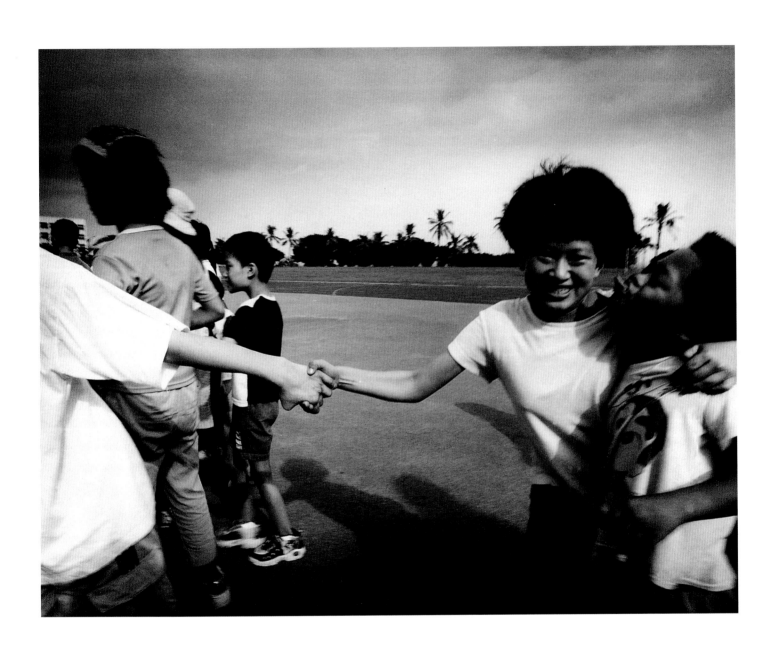

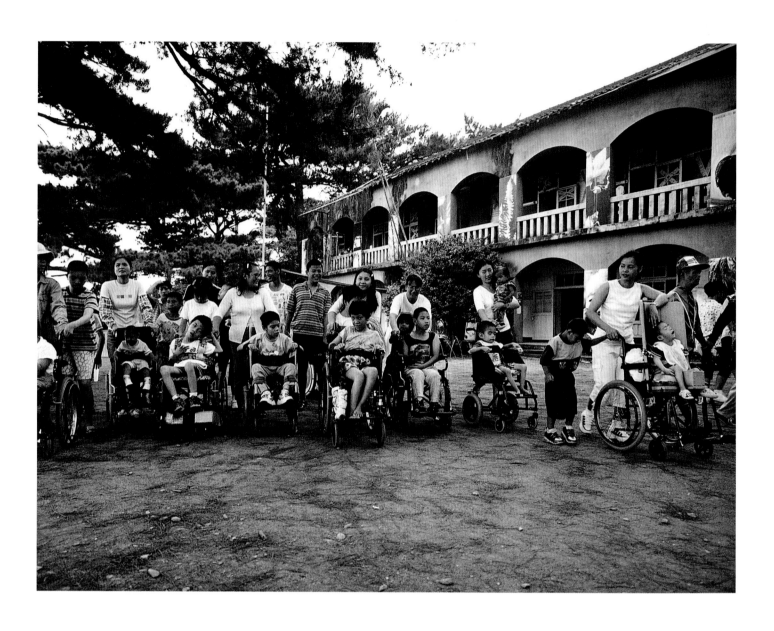

關於殘障類別的認識

根據身心障礙者保護法中共分為十四種類別，黎明教養院所服務的對象以智能不足、多重障礙佔多數。

一、**智能不足**：指智力的發展顯遲緩，而在適應一般學校及社會生活時具有顯著困難者。

二、**多重障礙**：具有非因果關係且係非源自同一原因所造成之兩類以上障礙者，如兼具智障、視障、聽障、語障、肢障、顏面傷殘、植物人、病弱、自閉症等兩類以上之障礙者。即指兩類以上生理功能障礙，或兩類以上不具有連帶因果關係且非源自同一原因所造成之障礙者。

三、**水腦腫**：又稱大頭症，是比較罕有的病況，係大量的腦脊液累積在頭部，傷害到腦組織，並使頭部擴大。水腦腫的臨床症狀端視神經受傷的程度，發病的年齡，疾病的持續時間，因其嚴重性而定。慢性的病例，主要的症狀是頭的上部逐漸擴大，而與臉和身體的其餘部分不成比例，因為臉部保持常態，突出的頭骨看起來好像是資優兒童的容貌，然其智能及視力、聽力因嚴重的腦部傷害而受損。

四、**唐氏症**：已證實其與第21對染色體之重複有關，亦指第21對染色體有3條或染色體不分離。事實上，約95%患唐氏症者之第21對染色體為三條，其餘則為染色體易位，或鑲嵌（約 1%）。

五、**自閉症**：為一種症候群。對聽覺、視覺刺激有異常的反應，對語言的理解有重大的困難。語言發展相當遲緩，或是語言正常但有鸚鵡式語言、代名詞反轉、不成熟的文法構造、及抽象語使用困難等問題存在。整體來說，在利用語言或手（體）勢來表達社會性行為方面，有重大的障礙。

六、**癲癇症**：俗稱羊癲瘋，是一種經常發生且係突發性的腦細胞異常作用，導致意識的暫時損失或特殊的精神狀態。人的腦細胞猶如精微的貯電池，經常排洩出定量的腦電流，所以有腦波的存在。當腦細胞不正常的發洩大量的腦電流時，就可能導致痙攣的現象。

七、**先天性心臟病**：發生率大約一千個活產嬰兒中有 6 至 8 個。其原因或是母親於懷孕時服用藥物、感染疾病、暴露於放射線下或原因不明等。

八、**腦性麻痺**：由於大腦中樞神經系統的損傷所引起的運動機能障礙，並常附帶有其它的障礙。共通症狀為姿勢、肢位、運動的異常及運動發展的遲緩等。

九、**小頭症**：因腦部發展受損以致頭部較常人為小，其智能多屬極重度、重度和中重智能不足類型，其中大多數的語言能力都未能發展。

本文由花蓮門諾會黎明教養院提供

【攝影者簡歷】

自然主義者　**林聲**

1955　生於台南縣佳里鎮
1969　開始影像生涯
1972　台北稻江職校攝影科
1973　人生首次放逐流浪
1983　力霸百貨畫廊開幕首展　油畫攝影展
1985　爵士攝影藝廊　澎湖彩畫攝影展
1987　爵士攝影藝廊　台北攝影家聯展
1989　爵士攝影藝廊　【小人物看歐洲】個展
1994　爵士攝影藝廊　【我的放逐，我的愛—福爾摩沙】個展
1996　爵士攝影藝廊　【失魂招領　藝術家群像生活】個展
1999　爵士攝影藝廊　【假象　謊言　婚紗的另一面】個展
2000　花蓮松園【漂流木環境藝術空間】31 位聯展
2000　【孩子！別哭泣】攝影集
・曾創辦全視新娘會館
・曾任中國男人雜誌封面攝影
・曾任典藏雜誌特約攝影
・曾任拾穗雜誌特約攝影
・創作台灣尊嚴系列報導
・黃金印象館創辦人
・現任教於視丘攝影藝術學院

孩子！別哭泣：黎明之光：林聲攝影集 / 林聲作.
──初版.──臺北市：望春風文化,2001〔民89〕
136面：23x27公分

ISBN 957-02-7088-8 平裝

1.攝影─作品集
957 90000529

關懷本土系列 **❶**

孩子！別哭泣

黎明之光—林聲攝影集

作者◎林聲

發行◎望春風文化事業股份有限公司

董事長◎陳秀麗

發行人兼總編輯◎林哲雄

地址◎台北市中原街3號

電話◎(02)2511-1069　傳眞◎(02)2563-8448

郵撥帳號◎ 19318334

版面設計◎舞陽美術

印刷◎日動藝術印刷有限公司

行政院新聞局局版北市業字第 1824 號

法律顧問◎蕭雄淋律師

2001 年 2 月初版一刷

(缺頁、破損或裝訂錯誤，請寄回更換)

版權所有‧翻印必究

ISBN 957-97979-8-6(平裝)

定價◎ 800 元

8968
קלוקר